人文使者
Concert Pianist
鋼琴演奏家陳瑞斌

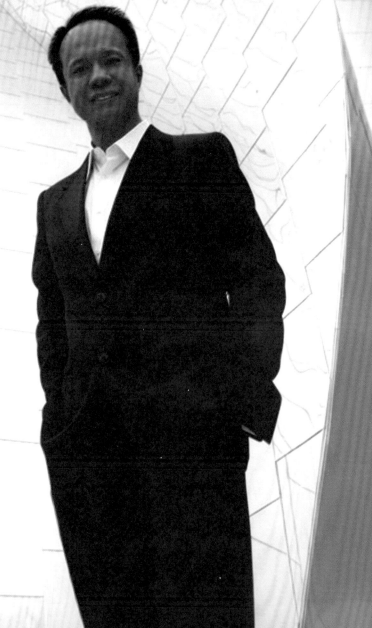

陳瑞斌・姜漪萍——著

緣起

會寫出這本傳記真的只能說是緣份。見到瑞斌大師之前已經幾次錯過認識他的機會，其中甚至有一次是在一個軟性的演出場合，大師演奏之後就輪到我上場，在後台也沒碰到。終於，知道我熱愛音樂的朋友特地請吃飯介紹我們認識，才聊了半小時我就折服於大師的風度，尤其是他的謙遜，讓人難忘。後來有機會多談音樂，他總是聽得多說得少，有一天竟忽然提議讓我寫他的傳記。我不是文字工作者，也不是音樂工作者，大師卻讓我寫他，這實在令我受寵若驚。從認識大師到這本書的誕生，一切都不在我的規劃中，只能說是緣吧。

開頭真的沒有信心接下這件差事，大師也不給壓力，就是跟我聊天，漸漸讓我瞭解他的工作與生活。好在我自有記憶開始就沒讓古典音樂離開過我的生命，加上有幾年狂熱地愛讀傳記，冥冥中似乎早已在為這本書做準備了。從大師的起心動念，到這本傳記的誕生，兩年多的時間大師敞開心懷讓我看到他的世界，讓我觀察一個深邃的音樂靈魂，與我做了很多個小時的訪談錄音，介紹我認識他的家人得以瞭解種種過去。在這過程中，寫到他經歷的困苦每每讓我忍不住感動掉淚。

這本書寫作的過程大師不曾干涉，全部完稿他才首度讀那麼多講述他的文字。讀完幾乎沒讓我修改什麼，只是對書中總是稱他「大師」感到靦腆，有點意見。沒辦法，我是真實地描寫我眼中的陳瑞斌：小時候可愛的神童「小瑞斌」，剛去維也納的「少年瑞斌」，初露頭角的青年鋼琴家「陳瑞斌」，到現在我認識的「瑞斌大師」。他的琴音和氣度讓我沒法不尊稱他為「大師」。

　　我熱愛音樂，但是知道自己天份不夠，考大學時選擇一般科系而不主修鋼琴。從台灣大學外文系畢業，因為想看世界而去航空公司飛行，收起翅膀之後則潛心在金融界工作。只不過，在我各異的人生經歷中，音樂與文學沒有一天缺席。走過人生，回到原點，衷心感謝瑞斌大師給我機會實現音樂與文學的夢想！

<div align="right">

姜漪萍

</div>

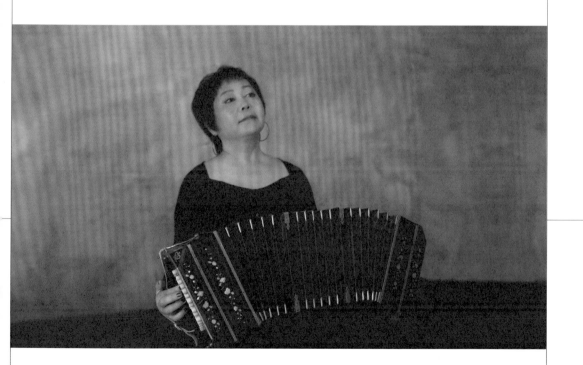

一位音樂癡子的貢獻

姜漪萍活力充沛，有多方面的才華，認識她的人都知道。

你看她在台大外文系四年級的時候，就當華航空姐了，滿世界的跑，又見到她在教室裡上課。後來又從事金融投資業多年，當然可圈可點有傲人的成績。趁著年輕就退休了，退休的日子過得比上班時還忙；忙個啥？

學Tango沒多久；舞技就夠格上台表演。學彈阿根廷的手風琴，那玩意兒叫Bandone'on，特別複雜，光是記鍵盤位置就夠傷腦筋的，表現好，老師邀請漪萍參加他們的演出。又去學古典音樂作曲，與專業古典樂學生競爭，她的作品在美國某個比賽中獲大獎。摩登時代有甚麼人耐下性子來創作西洋古典樂曲？在比賽中獲得榮譽的就更加罕見了。你說這人是不是有兩把刷子？

這不足為奇，因為漪萍的音樂天份高，從小學過鋼琴，積極參加台大合唱團等，一直忙別的沒機會發揮她的音樂才華。退休後她勤練鋼琴，練到兩手出現了"扳機指"。她幹起事來就這麼鍥而不捨沒晝沒夜的，很嚇人。

多次聽她談鋼琴大師陳瑞斌，對大師的藝術造詣推崇備至，到了入迷的境界。我是古典音樂門外漢，就抱持著謙虛的態度傾聽，免得說錯話出洋相。受到漪萍的指點，認真的聽陳大師的CD "Salute to Chopin"向蕭邦致敬"，外行人只算聽個熱鬧，但覺他的演奏昂揚起伏，或切切低語，忽而又炫燿奔放，詮釋之道早自成一家，得到大師之名絕非偶然。

漪萍說她要以中英文為陳瑞斌大師寫書，寫出他艱苦奮鬥一路走來，成為世界知名鋼琴大師的歷程；自幼在台南得到雙親在音樂上的

啓發、年少赴維也納從名師苦學、獲得十八次國際鋼琴比賽大獎、學成後在世界各地演出，至今享有極高的國際聲譽。這本書的素材非常豐富，推出來肯定對年輕人有深切的啓發意義。

漪萍錯把我當成先進作家，她問我的意見。我和她略談一二：傳記文學最耗工夫，要花很多時間做訪問，與當事人共處，要很清楚他的背景、成長經歷、藝術上的理念、造詣，更要瞭解他對事務的看法、想法，他的喜好、生活特質等等，得到的材料永遠嫌不夠，切忌寫出來有流水賬的感覺。

漪萍就悶著頭去做寫書的工作去了。她花了很多時間與瑞斌大師相處，多次跟著大師去各地，參與幫忙他的演奏會，也和瑞斌的父母、影響瑞斌至深的音樂家叔叔，做深入詳盡長時間的訪談。又偕同陳大師遠赴維也納參訪求學時的故居等等，為這本書"人文使者———鋼琴演奏家陳瑞斌"，注入了大量的時間精力和心血。

拿到第一稿，就覺得本書的結構有新意。第一部份為舞台光環：以流暢的文字報導瑞斌大師好幾場在世界各地的重要演出，瑞斌大師獨自彈奏令人屏息的曲目，一曲終了，台下歡聲雷動，久久不能止歇。諺語云：台上一分鐘，台下十年功。第二部份"那段歲月"；娓娓道來年幼的音樂天才，如何從貧苦的台南鄉下脫穎而出，在維也納得到幾位名師的賞識，從名師苦讀苦練十多年，為了掙生活費，多次參加國際鋼琴比賽，屢獲大獎。箇中的辛酸苦樂、坎坷、榮耀，說來話長。第三部份"大師自述"，是我最喜歡的篇章，漪萍單獨與瑞斌大師談音樂理念、他的恩師、學習聽音樂、他的社會使命等，篇篇見解精闢，讀後令人頓開茅塞。

　　瑞斌自幼就喜愛拉赫瑪尼諾夫的作品，後來專心學這位大師的曲子，他曾巡迴演出<傾聽：完全拉赫瑪尼諾夫>，是當今的拉赫瑪尼諾夫高檔權威。為何有此偏愛？因為瑞斌瞭解、認識、認同拉赫瑪尼諾夫的憂鬱！他說，演奏一個作家的作品，必須瞭解創作者的時代背景，他的經歷；文化、精神、時空，都是作曲家的語法，不去管這些就按照曲譜彈去，怎麼行呢？

　　大師的話與其他藝術體系的追求不謀而合，在文學創作，戲劇表演藝術領域中，將作品呈現在讀者、觀眾面前之先，必須做許多預備性的學習、深入去探討、理解，再下足功夫研磨，作品與演出方能帶出點個性來。

　　瑞斌大師說：可以聽一輩子不厭的音樂是誰的作品？布拉姆斯，他的作品要關起門來聽。深得吾心，多年前我在紐約聽某俄羅斯教授小型布拉姆斯演奏會，老先生著毛衣，十個指頭尖都以膠布包起，一首首彈下去，頓覺布拉姆斯的作品，如南宋姜白石的詞，最是清瞿雋永。

　　不同背景的讀者，會從這本書中找到意想不到的知識；有人經歷過重重磨難、不懈的努力、挫折與歡欣，步入了莊嚴、博大精深古典音樂的殿堂。

　　姜漪萍是個無藥可救的古典音樂癡子，廢寢忘食編撰推出這本書來，讓世人更瞭解瑞斌大師，愛上古典音樂，是何等的貢獻。

<div style="text-align:right">

王正方

電機博士、教授，電影導演，作家

</div>

願意苦練的神童，能夠超越的大師

陳瑞斌是一個傳奇，事實上，不止「一個」傳奇。

菜販家庭出了一位享譽國際的鋼琴演奏家，傳奇之一。

十三歲稚齡破格進入維也納的大學，因為每一所都想要這塊璞玉，傳奇之二。

他的鋼琴技藝是從一架「高齡130歲的日本琴，白鍵部份的象牙面已經黃黃黑黑的，黑鍵部份是木頭，也斑駁不堪」練出來，傳奇之三。

他的個人傳奇還可以列出更多，但那些留待讀者自己去發掘了。

最令我感動的是「神童的刻苦上進」：常見的神童都生活在眾人的掌聲中，是天之驕子，他們的天賦雖然光芒四射，但總覺少了一分深邃。可是陳瑞斌比其他神童刻苦，「病得嚴重的時候，還得自己打電話叫救護車」；陳瑞斌選擇享受孤寂，「天氣越好他的心情就越不好」。

因而，陳瑞斌超越了「神童」，超越了「大師」，他成就的是一種「人格」。

<div style="text-align:right">

公孫策

</div>

專欄作家、說書人，與本書作者姜漪萍為四十年合唱團團友

飛舞在琴鍵上的音符
—鋼琴名家陳瑞斌

　　二十多年前，我在中廣公司主持「音樂萬花筒」節目，每天介紹各類不同樂曲，也經常訪問各界藝術名家，年輕的鋼琴演奏家陳瑞斌剛在國際大賽中得到大獎後回國，每次演奏會之前都會出現在我節目中。

　　那些年，我多次在音樂廳欣賞他的演奏，看他深刻詮釋每位作曲家的風格，情感從飛舞在琴鍵上的指尖宣洩而出，對著聽眾毫不保留地盡情傾訴。然而在私底下的相處，他卻顯得靦腆寡言，不善於表達自己。每次要訪問他之前，我總會多準備一些話題，並且多保留一些時間作事前溝通，讓他放鬆心情，忘了是要對著麥克風說話，然後才能順利完成訪談。

　　最近他的傳記「人文使者--鋼琴演奏家陳瑞斌」即將出版，作者恰是我大學時一同參加台大合唱團的團友姜漪萍，讓我有幸能在此書出版之前就先睹為快。漪萍流暢的文筆，讓我重溫了陳瑞斌豐富精采的生命故事，一口氣讀完還覺得意猶未盡。

　　書中分為「作者自序」、「舞台光環」、「那段歲月」、「大師自述」等幾個部分，讀者將可以在姜漪萍充滿情感的筆下，從各個角度再次認識這位揚名國際的台灣中生代鋼琴家，看他投入全部心力在音樂上的努力，也看世界樂壇對他的肯定、以及各國樂迷對他的真誠推崇。

<div style="text-align:right">

李蝶菲

資深廣播人

</div>

1

舞台光環　10

●在澳洲雪梨歌劇院演出《愛河鋼琴協奏曲》。

2

那段歲月　74

3

大師自述　160

大事紀　202

1

舞台光環

你知道嗎？
走出這道門，外面那個舞台，
是全天下最寂寞的地方。

[1]

"Maestro, the stage is yours."
「大師，舞台是您的了。」

舞台監督從對講機傳來通告，身著黑色燕尾服的鋼琴演奏家陳瑞斌緩緩步出休息室，在舞台門前站定，整理一下衣服，輕輕點頭，旁邊的後台工作人員恭敬地拉開門。舞台的燈光霎時撲進黑暗的後台。大師挺直身軀，充滿自信地大步迎向那燦爛，迎向燈光下靜待被征服的巨大鋼琴。黑暗中屏息的觀眾爆發出熱烈的掌聲。

3月28日是拉赫瑪尼諾夫逝世的日子。陳瑞斌的《傾聽：完全拉赫瑪尼諾夫》世界巡演在這天來到了最後一站，也是拉氏辭世之處：美國加州比佛利山莊。這場獨奏會除有時、地的歷史紀念意義，更有曲目上的特殊意義。拉氏生前在最後一場演出中，彈奏了蕭邦的《葬禮進行曲》。在今晚這場獨奏會，陳瑞斌特意選了《葬禮進行曲》做為安可曲。

全新開幕的瓦莉絲安能伯格(Wallis Annenberg Center for the Performing Arts) 演藝中心原是一棟歷史古蹟，位在著名的比佛利山莊名店街心臟地帶。2013年底，它的開張是名流雲集的比佛利山莊一大盛

事，開幕季的節目安排深受文藝界注目。美國有那麼多傑出鋼琴演奏家，該中心卻選擇陳瑞斌做為開幕季首場獨奏演出，並請他為中心那架嶄新的九呎史坦威開琴。對不是金髮藍眼的陳瑞斌，這是多麼大的肯定！節目單上清楚寫著他出身台灣，他多麼欣慰又再一次在國際舞台上替家鄉爭光。

「大師，舞台是您的了。」

一手扶著鋼琴，熱烈掌聲中的瑞斌大師優雅地一鞠躬，坐下來，整理好燕尾服的下擺，手放上琴鍵，又拿下來。低著頭略略沈靜，忽然伸手，串串音符就此不歇地流出來。

這場《傾聽：完全拉赫瑪尼諾夫》巡演的票，在演奏會前四個月一開放售票就立刻被搶光，該中心急忙商請陳瑞斌加場，連著演出兩晚。不料第二場也很快售罄，創下開幕季的票房紀錄。座無虛席的演奏會，包括影后茱蒂佛斯特(Jodie Foster)，以及許多盛裝而來的主流社會觀眾，不少人的言談間流露出對古典音樂的高度知識。陳瑞斌的演奏讓他們忘我，好幾次當曲子的最後一個音才敲下去，不等鋼琴的殘音繚繞完，觀眾席已爆出一片"Bravo!"的吼聲，他們已感動到顧不得音樂會禮儀的地步。

特殊的是不在少數的亞美尼亞(Armenia)裔觀眾。他們明顯流露對拉氏音樂的熱愛，陳瑞斌的演奏令他們如痴如醉，演奏完畢時還感動地不肯離去。安可曲時甚至有幾位聽眾忘情地跑到欄杆前，半跪在沒有座椅的地上，探出頭去聽。亞美尼亞曾是一個俄屬小國，文化藝術上受到俄國不少的影響。比佛利山莊所在的美國南加州有很大的亞美尼亞移民族群。與亞裔相似的是，他們也很重視小孩的音樂養成教育。曾經，陳瑞斌在莫斯科演出後，一位俄國老太太上前，邊流淚邊以俄語訴說了一串。經翻譯他才明白，老太太是感動他能這樣詮釋俄國作曲家的音樂，堅稱他前世必定是俄國人。今晚這些亞美尼亞觀眾的表情，似在佐證老太太的感動。

好多年前在維也納的音樂廳，有個男孩也這樣掛在站票區的欄杆上，每晚這麼站幾個小時，陶醉於舞台上美好動人的音樂。那，就是台南鄉下的窮孩子，卻膽敢十三歲獨自勇闖維也納去學音樂的，少年陳瑞斌。如今，他是台上那位接受鼓掌的大師。

彈完最後一曲，全場起立鼓掌不歇，"Bravo!"、"Encore!"的喊聲不斷，直到陳瑞斌在鋼琴前坐下。彈完《葬禮進行曲》，又是全場起立鼓掌不肯罷休。瑞斌大師再度坐上琴椅，開始彈柴可夫斯基《第一號鋼琴協奏曲》的改編獨奏曲。才敲下開頭那幾個和弦，觀眾又顧不得音樂會禮儀地大爆掌聲。的確，陳瑞斌在鋼琴演奏上那種常人難及的大格局，在這首曲子上得到極大的發揮。他的演奏震懾人心，今晚又再一次獲得證實。

●《傾聽：完全拉赫瑪尼諾夫》世界巡演記者會。

　　拉赫瑪尼諾夫本身是超高水準的鋼琴演奏家，他創作的鋼琴曲是出名的艱深。整場彈奏拉氏曲子，技巧、腦力與體力上要面對的挑戰，不是尋常鋼琴家敢於嘗試的。而在彈完整場拉氏曲目後，瑞斌大師還能以柴可夫斯基那著名難彈的大曲子做為安可曲，顯現他非比尋常的耐力和意志力。就這樣，他征服了這群美國觀眾。

　　2015年初，安能伯格演藝中心慶祝開幕周年，舉辦了一場盛大的募款音樂會，又請了瑞斌大師來演出。這場音樂會以酒會揭開序幕，董事會主席親自在大門迎接賓客，整個音樂廳紅燈高掛，香檳、葡萄酒、美味點心無限供應，還來了段熱鬧的舞獅。瓦莉絲安能伯格女士本人、比佛利山莊市長、洛杉磯愛樂交響樂團行政總監、南加大校長等名流均著晚禮服出席聆賞，演出後繼之以正式晚宴，是比佛利山莊的年度盛事。洛杉磯時報更以頭版報導這場音樂會。才開幕一年的音樂廳就能登上當地最大報的頭版，真的是拜大師帶來的中西文化交流之賜。

　　因為瑞斌大師是華人，這場音樂會以慶祝中國年為主題，曲目全是中華傳統國樂和大陸、台灣的民謠。除了演奏國樂改編的鋼琴獨奏曲，瑞斌大師創立了 "L'Ensemble du Ciel"「天籟之音」重奏團並擔任藝術總監，以鋼琴搭配國樂器，帶給傳統國樂新的面貌。有趣的是，這

套五重奏曲目的編曲者在做改編時，心中的概念是為國樂加入鋼琴，也跟瑞斌大師說明這不是鋼琴協奏曲，而是室內樂重奏，五個樂器的份量是同樣重的。可是現場演出的效果變成了國樂替鋼琴伴奏！仍然是傳統旋律，每個樂器也都演奏得可圈可點，可是瑞斌大師的功力太高了，一出手就讓觀眾感受到鋼琴部份的魅力。他並不搶鋒頭，他彈的是國樂，但他給予了傳統曲子一種新的、現代的美感。大師之名真的不是浪得。這樣的組合在他的帶領下，贏得全場起立鼓掌不歇。

演出之後，瑞斌大師立刻獲得邀約，以藝術總監身份帶領「天籟之音」，在2016、2017年參加中東和歐洲的藝術節演出。瑞斌大師再一次成功地推展了文化交流。

衣香鬢影之外，瑞斌大師也參與另一場公益演出，自己出身窮困，瑞斌大師對弱勢的孩子總是特別關懷。他邀請比佛利山莊五所學校從五、六歲到十多歲的弱勢學生，讓這些沒有機會進音樂廳的孩子們，聽到真正的中華國樂，見識中國人的傳統樂器。

台南鄉下的窮孩子，是怎麼拼到今天在世界舞台上這樣發光發熱？沒有家庭背景、沒有財力資源，陳瑞斌是怎麼辦到的？

[2]

　　十六歲第一次出征就贏得「拉赫瑪尼諾夫鋼琴大賽」大獎，而且是該大賽有史以來最年輕的大獎得主，又是個亞洲男孩，陳瑞斌可說是一炮而紅。世界音樂之都的維也納當然不會錯過大肆報導這個維也納音樂學院培養出來的亞洲奇葩。比賽完回到維也納，各方的演出邀約接踵而來，其中最珍貴的，就是應邀在維也納大演奏廳(Wiener Konzerthaus)演出協奏曲。這個音樂廳建於1913年，一般只有成名的音樂家才夠資格受邀在此演出。歐洲人多麼執著於正統傳承，少年瑞斌，一個音樂學院的十六歲學生、東方男孩，居然受到邀約，真的是無上的殊榮，難怪維也納各大報都報導了這場演出。

　　十三歲開始獨自在維也納打拼，終於看到甜美的果實了！過去只能買最便宜的站票，衝進去搶個好位置然後站著整晚聽演奏，如今他竟然變成是那個在台上演奏的主角！不過三年的時間！這一切是真的嗎？他，一個德語不靈光、什麼也不懂只會彈琴的東方男孩，只是三年的時間就在世界音樂之都的維也納嶄露頭角，在維也納大演奏廳演出，這不是在做夢吧？

　　與維也納樂團合作演出，這是多麼大的榮耀！上台時少年瑞斌緊張得手腳都不聽使喚，後台走上舞台那幾級階梯讓他幾乎摔一跤。從

小比賽到大，十歲就跟台北市立交響樂團演出協奏曲，在「拉赫瑪尼諾夫大賽」也一路過關斬將，他可不是沒見過世面。可見這次演出在他心中是多重的份量。

二千個座位的維也納大演奏廳滿座，少年瑞斌收起緊張的心情，假想自己是他崇拜的傳奇鋼琴家里赫特(Sviatoslav Richter)，有著同樣神奇的手指自由地在琴鍵上飛舞，讓自己超越一切溶入音樂中。生平第一次專業演出圓滿成功，給了他極大的信心：台南鄉下出來的窮孩子，憑真本事是能夠實現夢想的！拼了命的付出會有收穫的！一切努力不會白費的！

其實，多年之後，回首來時路，那不過是個起點。這些年來他又已經站上了多少個世界級的舞台！真正的天才放在哪裡都是埋沒不了的。

● 在維也納大演奏廳上舞台幾乎摔跤的階梯。

[3]

　　2013 年是俄國大作曲家拉赫瑪尼諾夫(Sergei Rachmaninov)七十周年忌日，也是一百四十周年冥誕。嫡系傳承俄國鋼琴學派的陳瑞斌，以整年的時間在歐洲、亞洲、北美演奏拉氏的作品，推出《傾聽：完全拉赫瑪尼諾夫》演奏會。2013年九月，這場世界巡演在兩千座位的台北國家音樂廳開跑。

　　這晚演出的曲目，是全套拉氏的鋼琴改編作品。今天的世界，版權觀念嚴謹，但在二十世紀中期以前的歐洲樂壇，改編別人的作品很普遍，連李斯特這樣的大作曲家都改編了很多別人的曲子。拉赫瑪尼諾夫是豐富多產的作曲家，不但改編別人的曲子，也常將自己的曲子回鍋以不同樂器改編。

　　瑞斌大師為這一系列演奏會的選曲，包含全套十二首拉氏改編的鋼琴獨奏曲，以及絕少被演奏的《三首夜曲》。他曾經是第一位在維也納演出這套夜曲的鋼琴家，2013年開始更是在亞洲及美國南加州首演這套夜曲。拉赫瑪尼諾夫以氣勢磅礡卻又浪漫深情的曲風著稱，「夜曲」是蕭邦的招牌曲式，恐怕沒人會將拉赫瑪尼諾夫與「夜曲」畫上等號。拉赫瑪尼諾夫這套夜曲既不採蕭邦結構也不富夜曲情境，而是較像一個年輕作曲家在揮洒奔放的音樂幻想。

　　《三首夜曲》作於1887-1888拉氏十四歲，剛考入莫斯科音樂學院之時。這套曲子被認為是拉氏最早的鋼琴獨奏作品。也許拉赫瑪尼諾夫還有更早的鋼琴獨奏曲作品，但是並無現存原稿佐證。拉氏在1917年逃離俄國時，幾乎沒有攜帶任何自己作品的手稿。《三首夜曲》的原稿是多年後，在莫斯科音樂學院的儲藏室裡被發現的。原稿中第三首夜曲的最後一頁缺失，加上拉氏本人生前也不曾公開演奏這套夜曲，讓後世的鋼琴家演奏時不得不各憑想像猜測該如何結束樂曲，陳瑞斌也只能依據樂理判斷拉氏可能會如何收尾。不過，讓人迷惑的是，拉赫瑪尼諾夫是多麼出名的演奏家，為什麼生前從沒公開演奏過這《三首夜曲》？

　　陳瑞斌為什麼數次首演這樣少人瞭解的曲子？是因為拉氏寫這些夜曲的年紀也是慘綠少年時嗎？十三歲孤身離家去維也納追求音樂的他，跨越時空，感受到另一個十三、四歲少年內心的音樂悸動嗎？

　　演奏家選擇音樂會曲目，必有因時、因地、因觀眾、因歷史的考量。陳瑞斌的《傾聽：完全拉赫瑪尼諾夫》獨奏會，紀念拉赫瑪尼諾夫大師的生與逝，選曲除了拉氏最早的創作《三首夜曲》，也包含去世前最後的作品：改編自柴可夫斯基的《搖籃曲》。這支改編曲作於1941年，正當拉赫瑪尼諾夫心中充滿憂思之時：祖國蘇俄正與德國打

仗；女兒塔緹阿娜(Tatiana)下落不明。這也許解釋了此曲為何在撫慰之外，還帶著淒傷、悲觀與哀愁，甚至有些黑暗，讓它偏離了尋常「搖籃曲」那種篤定的甜美。這支曲子有著重要的歷史意義，因為它是拉氏燦爛創作生涯最後的一首作品。冥冥中巧合的是，拉氏創作事業的開拓也源於改編柴可夫斯基的作品：1886年改編的柴氏《曼費德交響曲》("Manfred Symphony")。雖然不曾拜入自己門下，柴氏可絕不吝於鼓勵提攜這位極崇拜自己的青年作曲家。

俄國大革命後，離鄉背井的拉赫瑪尼諾夫，經過一番流離，終於定居在美國南加州的比佛利山莊，最後也在比佛利山莊的家中辭世。在美國的二十多年，也許因為需要多演奏賺錢養家，也許因為失去了祖國故土的慰藉，拉氏的創作量銳減。在逝世前最後一次演出，拉赫瑪尼諾夫彈了蕭邦的《葬禮進行曲》。陳瑞斌巡演到比佛利山莊的《傾聽：完全拉赫瑪尼諾夫》獨奏會，正逢拉氏的忌日三月二十八日，他不但去憑弔了拉氏辭世的故居，還特別選了《葬禮進行曲》為安可曲，以歷史傳承向大師致敬。

其實沒有老師真正教過陳瑞斌怎麼彈拉赫瑪尼諾夫的曲子，他就是自然而然地，從小就愛上大師的音樂。拉氏的曲子總是讓他「沈靜下來完全地投入，大聲彈、小聲彈都好聽，尤其是一個人時小

聲的只彈給自己聽，更是好聽。我十年沒見到家人的那種感覺，全都能放進拉赫瑪尼諾夫的音樂裡。」做為藝術家，吃點苦其實能激發更深的創作力。先苦後甜，苦到帶出甘甜，這是陳瑞斌對拉赫瑪尼諾夫音樂的感受。

演奏會前的正式記者會，現場擠爆，連從未公開露面的陳媽媽都出現接受訪問，可見陳瑞斌對這系列巡演的重視。音樂會前、會後的平面媒體訪談不斷，畢竟這樣整晚拉赫瑪尼諾夫的曲目很少見，功力不夠的鋼琴家是辦不到的。瑞斌大師曾經創下紀錄，在連續兩晚演出拉氏全套四首鋼琴協奏曲加上《帕格尼尼主題狂想曲》，每彈完一曲就要進後台換掉已經濕到不行的襯衫，可見辛苦的程度。形容其難度，他說，「拉赫瑪尼諾夫的協奏曲每首大約四十分鐘，五首加起來兩百分鐘。這兩百分鐘裡，每一秒大概沒有十個手指頭也有八個手指頭要按琴鍵，可以算得出來有多少顆音符要敲！」能夠連續兩晚彈完這五首曲子，體力、耐力、毅力、功力，一樣也缺不得。陳瑞斌是個喜歡挑戰自我的人，這就是他給自己設定的目標之一。

說到《帕格尼尼主題狂想曲》，改編為鋼琴獨奏的版本也是陳瑞斌的招牌曲目之一。有一次在美國演出，當年採用該曲為主題曲的電影《似曾相識》("Somewhere in Time")的女主角，久未露面的珍西摩爾

(Jane Seymour)都到場聆聽，還跟他談起當年拍片趣事。這個獨奏版本近年常被瑞斌大師用作演奏會的安可曲，非常受觀眾歡迎。

這次的曲目裡有半場都是拉赫瑪尼諾夫的改編曲，全套十二首。選這些曲子是因為，拉氏除了創作也是了不起的改編者。在陳瑞斌眼中，這些改編曲的難度不輸協奏曲，而那幾首《仲夏夜之夢：詼諧曲》、《愛之憂傷》、《愛之歡樂》等管弦樂改編曲更是上乘之作，拉氏的作曲和琴技都是當代之最，這些改編曲把鋼琴技巧發揮到極限，對演奏家是不得了的挑戰。

音樂會之前的舞台是緊繃的。演出當天下午的彩排，調音、拍照、媒體專訪，到演出前幾乎沒有一分鐘停歇。在台上練琴的時候，舞台上一堆記者圍著鋼琴，拍照的、推著攝影機的，大師全不受干擾。習慣了嘛。身邊的工作人員在觀眾席跑前跑後，替他聽現場音效。都是跟他合作很久的工作人員了，知道他的要求。調音師、錄音師也都是熟識的，做起事來方便多了。演奏琴每一架都會有點自己的個性，手工做出來的演奏琴是不會像機器量產出來的鋼琴那麼規格化的。熟悉的調音師會幫忙演奏家挑出最相配的琴，然後調出演奏家要的觸鍵反應和音質。這就牽涉到作曲家和樂曲的特質了。國家音樂廳有幾十架上好的演奏琴，前兩天瑞斌大師已經挑好了一架，可是現場彩排時他聽起來就不是全然滿

意。臨時從儲琴室再推一架上來，聽起來也不是一百分。這架彈這幾首好，那架彈那幾首好，很難取捨。大師一度考慮把兩架琴都放在舞台上，看曲子換琴彈。這在國際舞台上也不是沒有過先例啊。

最後選定第二架琴，這下調音師可忙了，只剩一個多小時了，得從頭調過這架琴。音樂會的主辦單位也皺眉了，因為兩架琴都推上了舞台，雖然最後只用一架琴，按規定可是得付兩架琴的租費。藝術家追求完美，沒得說的。

回到家鄉台灣演奏跟在海外演奏的感覺大不相同。在西方彈拉赫瑪尼諾夫，因為不是金髮藍眼，陳瑞斌必須靠琴技征服觀眾。他很自信，他指尖流出來的俄國靈魂沒有一次讓觀眾失望。在台灣彈拉赫瑪尼諾夫則是跟家鄉分享，讓他心中充滿了溫暖。

回到家鄉台灣他會做些軟性的演出，有時提攜後進一起演奏雙鋼琴，也曾跨界為流行歌手編曲、合作錄製CD。在國外他還曾與著名爵士鋼琴家David Benoit合作演出雙鋼琴跨界音樂會。為歌后芭芭拉史翠珊(Barbra Streisand)寫過無數名曲的作曲家Marvin Hamlisch在美國加州的紀念音樂會，也是請陳瑞斌去演奏。只要是好音樂，各種風格他都樂於彈奏。

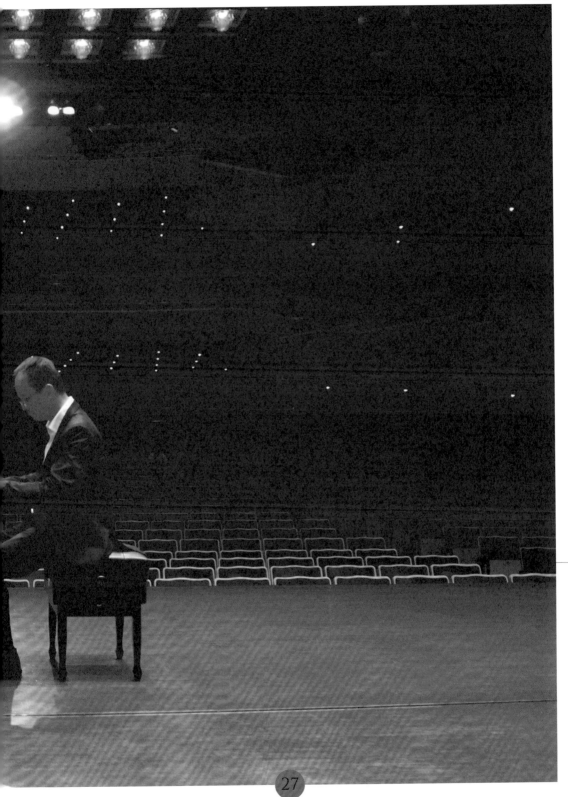

　　就像2013年在台北小巨蛋舉行的全運會開幕式，他受邀演出，又以不同風格出現。一萬五千個座位的小巨蛋主館，坐滿了政府首長、各國嘉賓與來自全省的民眾，表演節目環環相扣緊湊地進行著。主辦單位為他訂做了白緞的禮服外套，配上白色禮服長褲，是他從沒有過的打扮。工作人員趁著節目進行時燈光沒照到的暗角，將鋼琴推往定位。霎時間，舞台燈全數打亮，一身白色的大師坐在琴前，優美的蕭邦樂曲從他的天使手指流洩而出，眾多舞者環繞著鋼琴舞出台北的文化氛圍，還真把他塑成了個白馬王子呢。

　　演奏完畢，在如雷的掌聲中，大師悠然地站起來鞠躬，自信地走下台，走回暗處。

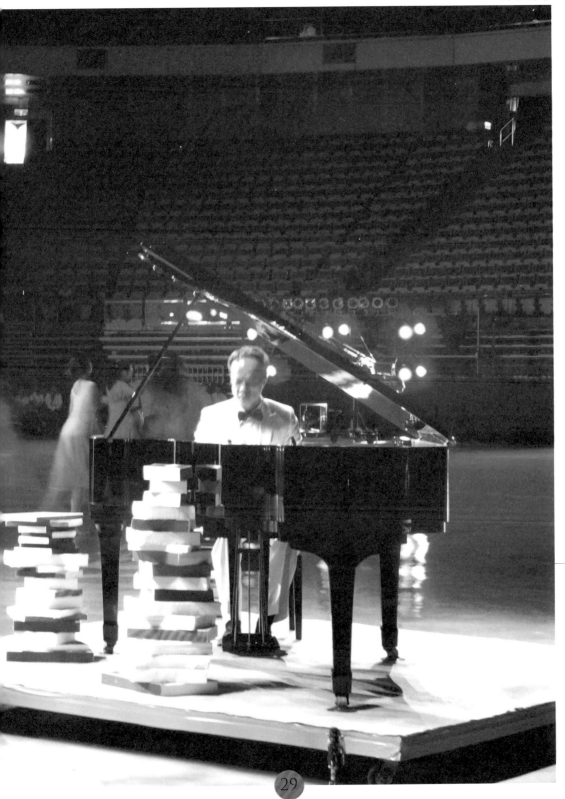

[4]

　　踏進台南的陳宅，立刻吸住目光的是那架陳瑞斌小時彈的直立式鋼琴。超過百年的老琴了，象牙鍵破敗斑駁的程度真的只能用「古董」二字形容。今天的瑞斌大師已彈過無數超級好琴，但這架老琴永遠是他心底最深的記憶。

　　演奏家安排演出時會要挑琴，我們也聽到過鋼琴家因為沒有指定的琴而拒絕去某地演出。其實很多時候這並不是在耍大牌。做為頂級藝術家，對演出效果要求完美，在外人看來似乎就是龜毛。當然，在他們手上什麼鋼琴彈出來都會好聽。可是對他們追求完美的耳朵，對他們只肯給觀眾最完美演出的心態，什麼曲目用什麼琴彈出來效果最好，往往是無法妥協的堅持。

　　現代鋼琴的製琴技術與材質一直在研發改進，鋼琴音色越來越美。可是，幾百年前作的古典樂曲是用古鋼琴彈的，作曲家寫曲時耳朵聽到的是古鋼琴出來的音色，用現代鋼琴彈出來並不會原音重現。這時候，演奏家要挑音色最接近古鋼琴的琴不說，甚至要求音樂廳的調音師將它調到更接近古鋼琴的效果。琴的結構與材質是無從改變了，技術高超的調音師卻可以利用不同的琴絃安排做出不同的音色，

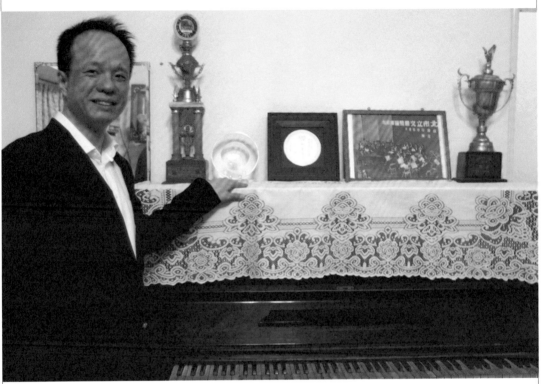

●那架超過百年的象牙鍵老琴。

甚至會外加一些其它材質來創造效果。這些調整都很細微，多數觀眾可能聽不出分別。但是站在藝術家的角度，他有責任給觀眾最完美的音樂。

　　瑞斌大師也面臨過這種堅持。那次演奏會前幾天，照例地他去音樂廳試了所有的琴，選定了演出用的琴。可是，到了當天下午彩排時，也許是溫度、濕度的變化，也許是現場音效的變化，琴的音色不是他要的！從地下的儲琴室調出另一架，兩架琴在舞台上試彈，看哪架更能表現當晚曲目的音色。琢磨半天，跟調音師研究，讓工作人員站到演奏廳不同的角度去聽，兩架琴似乎各有千秋。甚至考慮，配合不同曲子，上半場用一架、下半場用另一架。最終決定只用一架，落選那架送回儲琴室。這一切都是為了堅持藝術的完美。

　　年輕時在維也納，陳瑞斌先是租最便宜的琴，後來也只能買得起很舊的小琴，那又是整天除了練琴還是練琴的學習階段，手臂肌腱感覺不對勁，還以為是自己練習方法錯誤。雖然他天生彈琴力道很大，但常彈大規制的鋼琴協奏曲，聲量要能配上整個樂團而又不僅只是死命敲鍵，不是容易的事。李斯特、貝多芬、柴可夫斯基、拉赫瑪尼諾夫等一些名家的大曲子，並不是每個鋼琴家都有本事跟樂團演出的。

演奏這種大曲需要很大的爆發力，但又不能強硬尖銳，要彈出樂音的深厚渾圓，對指力、體力、耐力是非比尋常的挑戰。而他，甚至能夠在連續兩個晚上，演出拉赫瑪尼諾夫的全套四首鋼琴協奏曲加上《帕格尼尼主題狂想曲》。大師笑說，對那兩場破紀錄的演出，他唯一的要求是：每彈完一首協奏曲要進後台去換掉濕透的襯衫。

維也納音樂學院座落在大歌劇院後的一條小街，在昂貴的第一區的精華地段，房舍不是很寬廣，無法提供練琴室。在美國那樣富裕的國家，一流音樂學院常會免費提供好琴給學生使用，即使一般大學音樂系琴房也有中等以上的平台三角鋼琴供練習用。今天的亞洲各國音樂系所也滿備不錯的練習琴。可是那年代的奧地利是社會主義國家，音樂藝術氣氛雖濃厚，物質上無法提供足夠的資源。學校不提供練琴環境，窮困的陳瑞斌只能租個最便宜的舊琴，死心眼地埋頭苦練，用毅力克服一切不足。租來的琴老舊到琴鍵都高低不平，有些鍵壓不下去，有些壓下去又上不來。這可影響不了他練琴，用這麼爛的琴他照樣得國際大賽首獎。就像他開自己玩笑說的，因為租不起有浴室的公寓，只能買票進公共泳池去淋浴，反而順便學會游泳。他也很想得開的說，就因為從小都是練難彈的鋼琴，反而磨出他那被稱為「天使手指」的超快超有力手指。

不管冬夏，他練琴總是一身大汗。而且，他喜歡開窗練琴，大概因為成天悶在屋裡不見天日，想呼吸新鮮空氣吧。在維也納住了多年的老舊公寓，夏天沒有冷氣只能開窗，因為熱他就光著上身練琴。巷子對面是間女子學校，似乎窗簾後總有偷窺的眼睛，少年瑞斌就這麼洩露春光好些年。嗯，不知被白看那麼久，有沒有女孩子真的來找他呢？

看陳瑞斌的琴譜，乾乾淨淨，只有少數地方有些鉛筆註記，也是些只有他自己看得懂的標示。即使是一大本的協奏曲譜，也還是乾乾淨淨。而且他練琴很少從頭到尾彈完一曲。他是練習段落，而且是東跳西跳不連貫的段落，甚至是不同曲子的段落。所有音樂已經如輸入電腦般存在他的腦中與手裡，只需要抓些段落出來加強罷了。

只有在演奏會的前一天他會完整地彈所有曲目，而且會錄下來仔細聽，做最後的改進。

聽，是陳瑞斌練琴很重要的部份，並不是把手指練好就行。從小他就愛聽音樂，到了維也納接觸那麼多那麼廣的音樂世界，聽音樂變成他自我教育的重要環節。不練琴的時候他會花很多時間看YouTube找音樂聽，也觀摩其他演奏家的技巧。戴著耳機，他時而跟著音樂哼

唱，時而大笑出聲，有時盯緊銀幕看得像要鑽進去，有時會興奮拍桌子，全然沈浸在自我封閉的世界。

吃，也是陳瑞斌練琴很重要的部份。他彈的都是難度高的大曲子，練琴耗體力，上台更需要積蓄足夠體力。做為職業演奏家，身體就是本錢，吃得好、吃得對非常重要。他愛吃魚，總嘲笑自己太笨所以多吃魚希望變聰明。蔬菜、水果更是他菜單裡的大宗。通常他不多吃紅肉，但為增強體力，演奏會前一星期就多吃牛肉，可是到了演奏會前一天他又不吃牛肉了，怕不消化。那時他會用雞湯最後衝刺體力。

陳瑞斌還有個特殊的習慣：演奏會前他已經在練下一次演出的曲子。也許這是他自我解壓的方式，不讓情緒太被即將上場的壓力纏住，讓心思跳過這場到下一場去。

[5]

2013年尾，大師的《傾聽：完全拉赫瑪尼諾夫》獨奏會世界巡演，來到了著名的塞格斯特倫(Renée & Henry Segerstrom Concert Hall)音樂廳。

這個在美國南加州橙縣爾灣市的音樂廳，把關嚴謹，只有重量級的節目能獲准在這個兩千座位的大演奏廳演出。它是賽格斯特倫藝術中心裡最豪華的表演場地，超現代感的大堂設計，輝映爾灣「南加州的矽谷」美譽。這所2006年才蓋好的演奏廳，音響飽滿甜美，演奏家不需要牽就音效而特別調整技巧，只要全心為觀眾、為自己彈奏即可。鞋盒式的演奏廳，襯以波浪型的包廂，給與觀眾聽覺和視覺的雙重美感。

更讓演奏家們欣喜讚歎的，是舞台上方三組可調整的音響板。這套設備增進了這個演奏廳的音響調節能力，提供每場音樂會量身訂做的音效。在這裡，演奏家可以清楚聽到與觀眾同樣的音效，不用在殘響落差間掙扎。

在塞格斯特倫音樂廳挑琴時，瑞斌大師即已對該廳的音效印象深刻。演奏會當天的彩排，更對那架九呎的德國史坦威鋼琴讚譽有加。音響效果好，鋼琴保養得好，調音師現場示範音響調節板與鋼琴互動出的效果，讓大師彈得滿心歡喜。個性純稚的他，無視周邊工作

人員、記者、攝影師的熙攘，只單純地因為好琴、好廳，彈得眉飛色舞，毫不掩藏滿意的心情。手指在琴鍵上飛快穿梭著，他不時轉過頭對身旁的人說，「怎麼樣？聲音真好聽，是嗎？」

要拍照了，音樂會主辦單位的人員一擁而上，七手八腳地為大師修整門面，七嘴八舌地討論頭髮該怎麼梳，要不要略做化妝，撲粉嗎？畫眉嗎？大師好性情地任那群女生擺佈。但是，當唇膏也出現時，可觸到他的底線了。不行，擦口紅太過了。「我就長得只是這樣了，妳們不如讓我戴面具吧。」大師幽默地說。

美輪美奐的音樂廳，攝影師快門不停，捕捉大師每一個細微動作。靜態攝影的時段，專職演奏的瑞斌大師，拍照、錄影、受訪過幾千上萬次了，鏡頭前的肢體語言居然如此笨拙！攝影師說站哪坐哪他就站哪坐哪，手腳也都照指示在擺姿勢，可怎麼看怎麼像左手左腳、右手右腳地，說不出的不自在。跟他的超群琴技齊名的，大概就是他的不擅表現自己了。

開場前，照例他要閉關靜心。工作人員守在休息室門外，不准任何人打擾。這間大師專屬的休息室配備貼心齊全，更衣、盥洗設備一應俱全，還有一架平台三角鋼琴供暖手之用。超過九十分鐘的拉赫瑪尼諾夫曲目，二千對期待的耳朵，演出者腦力、體力、心力的負荷，不是一般鋼琴家敢於挑戰的。大師收起下午輕鬆的心情，轉趨嚴肅，

不再説話。緊閉的門後，黑黑的，全無聲息。工作人員守住門口，任何人不得入內。

時間快到了。門開了，大師準備好了。後台擴音器響起舞台監督的聲音：

"Maestro, the stage is yours."
「大師，舞台是您的了。」

瑞斌大師緩緩地走出更衣室，不發一語，若有所思地走向舞台邊門。身邊的工作人員也都靜靜地跟著，知道，大師沒開口時誰也不該張嘴。演奏家在這時刻已進入「入定」的狀態，周遭的所有他都是「有看沒有見」。演出前的緊張、專注，再是經驗老到的演奏家也不可避免，因為他的工作就是每一場演出都要獻出他的最好。

將隨身不離的背包交給工作人員，大師在舞台門邊站定。背包裡有琴譜還有消腫止痛藥膏。其實，所有的音樂在他腦子裡記得清清楚楚，對於音樂他是真的有過目不忘的本事。帶著樂譜到舞台邊，大概只為心理上的安全感吧，藥膏才是後台必備之物。每一次上台，他都是拼著生命在彈。有時觀眾們會看到他咬緊牙根在彈，那是不是因為在忍著手指、手臂的痛楚呢？這些演奏家們是很專業的，他們不是不懂得保護自己，但他們在求好心切的時候往往選擇事後再去想辦法止疼。

　　大師點點頭，工作人員拉開舞台門，他拉拉好身上的燕尾服，自信地邁向外面那滿滿地掌聲。這，就是他所要的一切，人生的唯一。

　　瑞斌大師的《傾聽：完全拉赫瑪尼諾夫》獨奏會，演奏了拉赫瑪尼諾夫的全套鋼琴改編曲，以及少為人知的《三首夜曲》。2013年九月他在台北的國家音樂廳彈了這《三首夜曲》，是這套曲子在亞洲的首演。十二月在塞格斯特倫音樂廳的演出，則是這套曲子在美國南加州的首演。本身已經是音樂神童了，可是瑞斌大師每次演奏這《三首夜曲》總不免感歎自己的天份遠不及拉赫瑪尼諾夫，才十四歲就能作出這樣的曲子！

　　演奏完，全場起立鼓掌不停。這時的瑞斌大師才放輕鬆了，再度出場彈安可曲：柴可夫斯基《第一號鋼琴協奏曲》改編的鋼琴獨奏曲。當那耳熟能詳的前奏響起，觀眾興奮極了，忍不住立刻鼓起掌來。演奏完一再謝幕，又是一場完美的演出。

　　會後觀眾們大排長龍等瑞斌大師簽CD、拍照。一位美國鋼琴家上前致意說，「今晚聽到了真正的拉赫瑪尼諾夫！」這位鋼琴家與瑞斌大師系出同門，都是俄國大師席洛悌(Alexander Siloti)嫡系傳承，而席洛悌正是拉赫瑪尼諾夫的鋼琴老師。出自這樣一位同門鋼琴家的讚譽，整場演奏會的辛苦全都值得了！

[6]

　　《黃河鋼琴協奏曲》，這首敘述神州大地的中國人千百年苦難悲情的協奏曲，為什麼出生在小島台灣的陳瑞斌卻能每次彈每次讓現場觀眾掉淚？不論他在哪裡彈，不論男女老少的觀眾，台下一定有人不能遏止地哭。

　　因為他心中的悲痛，他受過的磨難，也是那麼深、那麼鉅、那麼真。音樂是很奇妙的東西，好的音樂就是能夠將從沒交錯的心溶聚到一起，在演奏剎那將彈者與聽者化為一體。傳世的音樂，不管經過多長的時間考驗，不管在什麼樣的場合演奏，如果演奏家能忠實地、衷心地傳達它含醞的情感，聽眾是無從抗拒、是無法不受感動的。

　　陳瑞斌能成為大師，能彈得讓人淚下，因為他全然真誠。他受過的磨難讓他的藝術體現遠遠深過一般音樂家；但，是他的真誠更讓他的藝術體現不摻雜質，像了無瑕疵的鑽石，全然清澈地敞開給觀眾。他在台上，敲下每個深沉、悲情的琴鍵，領著台下觀眾經由他個人磨難的媒介，進入中國人民族苦難的大悲大壯。觀眾，怎能不落淚？

　　「大師，舞台是您的了。」

舞台上，洛杉磯愛樂交響樂團的上百位團員；舞台下，滿座的近兩萬觀眾，靜靜地、興奮地等著。

後台，名流穿梭探班，有好萊塢大導演麥可曼恩(Michael Mann)，有美國爵士樂教父賀比漢考克(Herbie Hancock)，還有許多中西媒體記者。

台南鄉下的窮孩子，祖父是不識字的菜販，沒有金錢資源沒有社會關係，是怎麼靠自己達到這一切的？

事業上、生活上、感情上陳瑞斌都有絕對的潔癖。自我要求極高，沒有一時一刻放鬆，心情永遠緊繃。他極端珍惜古典音樂家的形象，會負面影響演奏事業的因素，他絕對會理性地將之排除。在古典音樂界留名後世，是他無二的目標，任何其它事都可以理性地排除。他是個充滿感情的人，可是那感情唯一只會從他的指下流出。

為演奏事業的付出，不但有生活、感情上的犧牲，更有身體上的折損。像陳瑞斌這樣大師級的演奏家，下手彈琴的力道非尋常鋼琴家能比。全世界絕大多數音樂廳都採用將近九呎、274公分長的演奏琴，但是現代的音樂廳越蓋越大，雖然音效設計也越來越進步，可是演奏家永遠都有壓力要彈得夠大聲，演奏家永遠會擔心後排觀眾聽不清楚，擔心

彈協奏曲時被樂團的音量蓋過去。所以會有290公分、308公分的特大演奏琴出現,近年在波蘭甚至製造出607公分世界最大的鋼琴。

可是彈得大聲並不是說用力敲琴鍵,而是指尖要有特別的力道,讓彈出來的樂音不只是大聲而是有深度。雖然力道的產生牽涉到許多其它的肌肉,可是指尖畢竟是最前線的承受者。陳瑞斌以演奏大氣勢的協奏曲著名,付出的代價是指尖的疼痛難忍。每一次這種演奏,他的指甲總會斷裂。鋼琴家是絕不可能留長指甲的,一定是將指甲剪到最短。但是練習、演奏這些大曲子對他的指甲造成長時間、大量的衝擊,經常彈到指甲斷裂,造成連著指甲的肌肉撕裂甚至出血,疼痛不堪。所謂十指連心,十個指尖同時在痛的話,那苦楚是一般人難以想像的。看過他練琴的人都知道,他常指尖貼著膠布彈琴,以防止指甲斷裂。他練過的琴鍵上常留下膠布那丁點絲絲黏膠的痕跡。包著膠布彈琴當然太滑,他倒也研究出哪幾種膠布比較不滑。上台演出時他會在後台準備有膠布以防萬一。他也有過貼著膠布演出的狀況,那是因為演出前練琴就把指甲練裂了,只好貼著膠布彈,還要強忍疼痛,演出水準絕不打折,觀眾完全看不出他的痛楚。這就是意志力驚人的陳瑞斌。

美國洛杉磯的好萊塢碗(Hollywood Bowl)於1922年由洛杉磯愛樂交響樂團(Los Angeles Philharmonic)開始第一個音樂季,是該團每

年的夏日樂季演出場所。好萊塢碗座落在佔地59英畝的公園裡，有將近兩萬個座位，是美國最大的自然露天劇場。是這樣出名的場地，曾在這裡演出的名流不計其數，從古典到流行音樂，每個音樂家都爭取在這裡的演出機會。每年七月四日美國國慶，在好萊塢碗的交響樂演出後施放煙火更已成為著名的傳統。2014年七月五日，就在美國國慶的第二天，陳瑞斌受邀與美國頂尖樂團之一的洛杉磯愛樂，在此演出中國最著名的《黃河鋼琴協奏曲》，這是九十五年歷史的洛杉磯愛樂首度演出這首協奏曲。是這樣難得的曲目，將近兩萬的座位全無虛席。音樂會下半場，陳瑞斌現場即興改編名曲《告別的時刻》("Time to Say Goodbye")演出鋼琴與樂團合奏版，呈獻不同的中西樂曲，最後更施放煙火，將整個氣氛拉到頂點！

是這樣非比尋常的演出，是陳瑞斌拿手的《黃河》，又是這樣少見的大場面大場地，他是比全力以赴還付出更多。他的演奏感動現場多少觀眾掉淚！但是，沒有人知道他是忍受著多少疼痛在演奏。音樂會後去看醫生，當場就被手術拔除那破裂的指甲，痛得他掉淚。舊的不去新的不來，不拔掉指甲那撕裂的指尖肌肉就無法復原，然後再等新的指甲長出來。好在陳瑞斌接下來有兩星期的空檔，來得及讓手指復原。他那「天使手指」的美稱，是多少咬牙忍耐才贏得的敬佩！

● 在美國最大的露天劇場與交響樂團演出。

[7]

　　2010年的上海世界博覽會，是中國人的驕傲。曾經是全世界人類展示新科技的交換場所，曾經完全被西方世界主導的博覽會，已然因為缺乏新意而乏人問津的世博，在2010年的上海被注入了全新的能量。

　　日夜不停的開幕慶典，中國人大手筆展現財力、才力的不惜工本，推出各種看家本領的表演節目。在這當中，竟然出現了台灣出生的鋼琴家陳瑞斌與上海樂團，在著名的上海東方藝術中心演出《黃河鋼琴協奏曲》！《黃河》，多麼經典的中國曲目，他們卻請了台灣出生的鋼琴家來演奏。這唯一的一場由上海官方邀請的兩岸交流演出，震撼了當地的樂評們。

　　上海世博之前，瑞斌大師已然在香港與天津演奏過《黃河》。身為第一個在大陸演出《黃河》的台灣鋼琴家，樂評們說他「對於營造樂曲高潮遊刃有餘，控制工夫很到家，一直把激動的感情抑制住，如雙手捧著鴿子，小心翼翼地呵護。一旦感情放飛，就如一瀉千里，催人欲淚。」這真正是再貼切不過的描述。聽過瑞斌大師彈《黃河》的人都絕對感受到那抑制之後的奔放。這不也正是他性格

的寫照嗎？內斂、抑制，只在音樂裡奔放，難怪他能把《黃河》表現得那麼淋漓那麼透澈。

不只受到中國大陸賞識他彈的《黃河》，2014年他又相繼在美國北加州的史丹佛大學(Stanford University)與史丹佛交響樂團演奏該曲，以及在南加州的好萊塢碗(Hollywood Bowl)與洛杉磯愛樂交響樂團演出該曲。兩次的演出都讓現場觀眾無可遏止地流淚。在史丹佛大學的演出，台下有些美國生長的華裔學生，年紀輕輕，哪知道什麼中國人幾千年與黃河競爭生存的苦難，可也不論男生女生都流淚不止。在好萊塢碗的演出更是金髮與黑髮的觀眾一起掉淚。

2015年初在美國比佛利山莊的安能伯格演藝中心的年度募款音樂會，更指定陳瑞斌演奏《黃河》那動人的鋼琴獨奏段落。音樂無國界，雖然生於台灣長於奧地利，不影響陳瑞斌對音樂的解讀，不影響觀眾被感動的程度。「這樣一個長期在海外生活的台灣人，一個徹頭徹尾受歐洲音樂大師培養出來的鋼琴家，一個從來沒有在中國大陸長期生活過的人，居然能夠熟練地、充滿激情地演奏《黃河》。」樂評如是說。

2014年陳瑞斌應邀在北京國際電影節開幕時表演，2015年在北京的國家大劇院演奏，受到中國觀眾的讚賞，讓他深感欣慰。少小離

●與樂團排練《黃河鋼琴協奏曲》。

家，長年漂泊海外，他一直以身為華人為榮。每次在國際大賽獲獎，
每次在世界舞台演出，他最開心的就是又一次為華人爭光。他最自豪
的就是能藉由音樂讓華人露臉。2014年台灣高雄市發生氣爆意外，香
港也伸出援手賑災，事後陳瑞斌特地在香港舉辦一場感恩演奏會。這
次演奏會除了在香港首演拉赫瑪尼諾夫的《三首夜曲》，還演奏了他
親自改編的《愛河》鋼琴獨奏曲。愛河，這條高雄最有名的河流，為
它作的《愛河鋼琴協奏曲》當年就是陳瑞斌首演，在這場感恩音樂會
演出真是最有意義的選曲。

這場感恩演奏會因為曲目特殊，有樂迷特地從澳洲飛到香港聆
賞，香港電台也全程錄音，演出後播放範圍還擴及歐洲。中、港、台
兩岸三地及世界各地都有他的樂迷，他做為媒介能讓大家超越外在因
素一起享受音樂，這是他的演奏生涯感受到最大的回報。

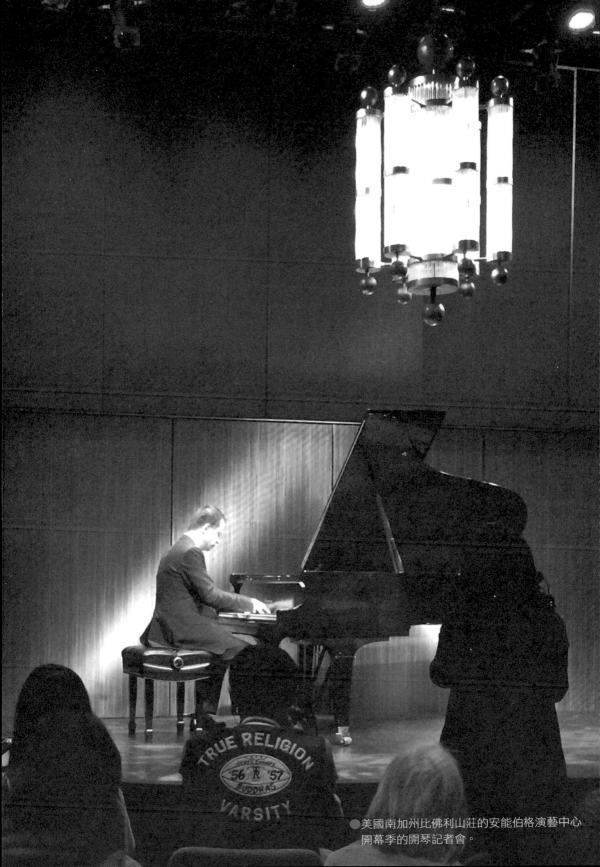

●美國南加州比佛利山莊的安能伯格演藝中心
開幕季的開琴記者會。

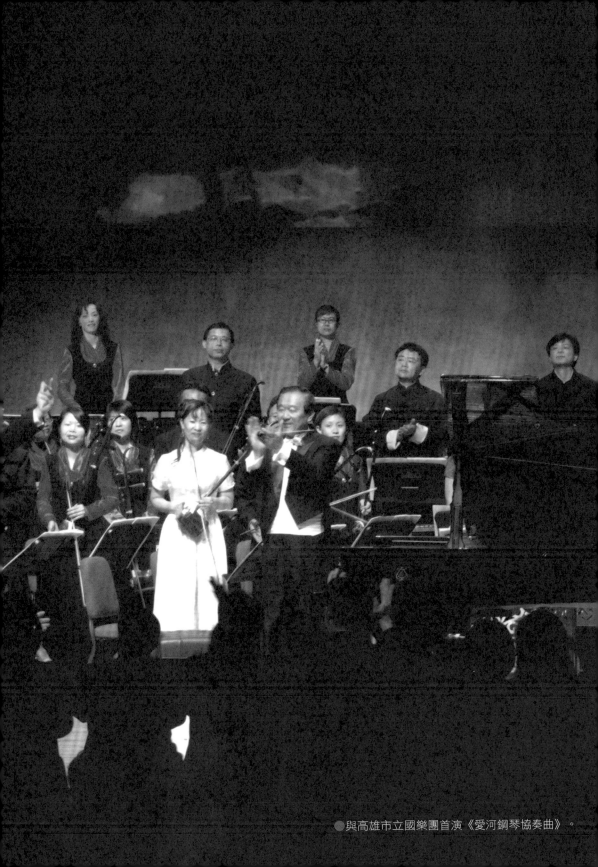

●與高雄市立國樂團首演《愛河鋼琴協奏曲》。

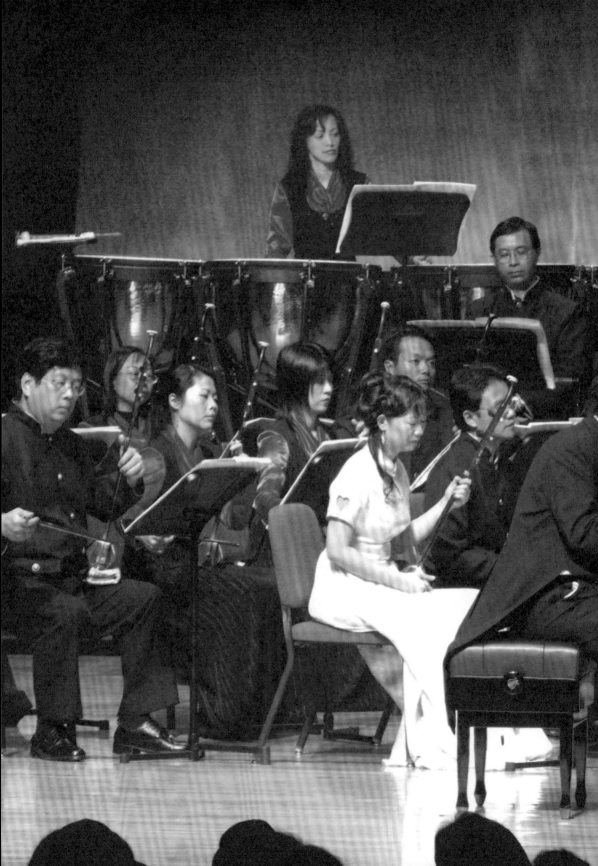

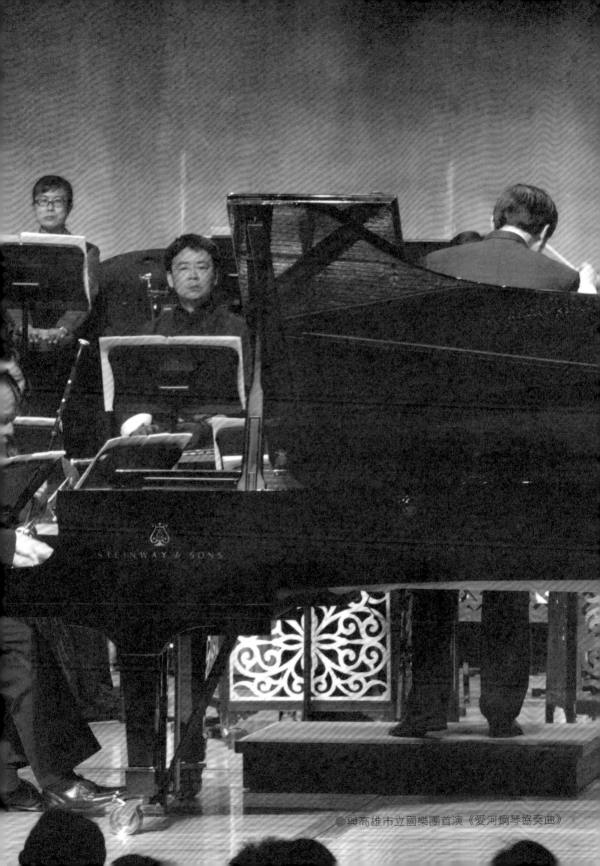

●與高雄市立國樂團首演《愛河鋼琴協奏曲》。

[8]

　　如果把陳瑞斌定位為俄國派鋼琴家，那大概是不公平的。他是熱愛音樂的演奏家，並不侷限於任何派系，好聽的音樂他都彈，好的老師他都去求教。只是這幾年他剛好是在巡演全套拉赫瑪尼諾夫曲目。在這之前，他也以三年的時間巡演全套蕭邦曲目。事實上，他演出的曲目橫跨古今，從古典、浪漫到現代都有。

　　2010年是蕭邦的二百年冥誕，全世界的音樂界都有整年的慶祝活動。瑞斌大師倒是早早開跑，從2008年就展開為期三年的「蕭邦誕辰二百週年」世界巡迴演奏會。從2008年在美國開始第一場的蕭邦《第二號鋼琴協奏曲》演奏會，歷經美國各地、歐洲、澳洲、紐西蘭、大陸、香港，終站在2010年回到家鄉台灣巡迴演出。這一路下來，他把蕭邦的曲目幾乎全彈完了。

　　二千個座位的台北國家音樂廳這年有二十二場以蕭邦為主題的音樂會，陳瑞斌的獨奏會在演出前數天就宣告售罄，是最好的票房表現。曾經多次受邀在歐洲各大蕭邦藝術節演出，他彈蕭邦的琴技和詮釋早已被歐洲樂壇認可，也深受台北的觀眾喜愛。這場演奏會的曲目安排也很特別，包含了蕭邦所作過的每一種曲式，向台灣觀眾完整地

介紹蕭邦，從有名的《第二號鋼琴奏鳴曲》到電影"The Pianist"《戰地情人》選用的曲子，到《夜曲》、《敘事曲》、《馬祖卡舞曲》等。巡演完他並以現場錄音出了一張《向蕭邦致敬》CD，對「鋼琴詩人」致上最深的敬意。

陳瑞斌從年輕的時候就愛彈蕭邦，多少是因為蕭邦音樂裡那種離鄉的傷痛讓他感同身受。身故法國的蕭邦，遺願將自己的心臟送回祖國波蘭，這是何等深刻的情懷。陳瑞斌因為自身特殊的遭遇，年紀輕輕地就能感受到那深沈的痛。學成之後漂泊世界各地演出，雖是自己選擇的生涯，可是畢竟是不能回歸故土安定下來，他彈蕭邦的感受越發深刻了。夜深人靜，心情低落的時刻，蕭邦的音樂常常是他抒發的管道。

因為心中有著同樣深刻的情懷，陳瑞斌彈的蕭邦非常有感染力，觀眾往往會感覺像被帶著爬一座高山，到了山頂下望，發覺已經與瑞斌大師、與周遭景色融為一體，演奏者與聽者間產生了一種只屬於他們的密切聯繫。聽瑞斌大師彈蕭邦的那種孤寂感，往往讓聽者不自覺地回到某個記憶深處的孤寂。

瑞斌大師彈琴就是有這種功力，能夠帶著每個人回到各自人生中一個特別的點，引發各自與他的獨特交流、共鳴。他說過，雖然身在

台上專心彈琴，他其實完全感受得到來自台下觀眾的反應。很多音樂會讓人聽完拍完手回家沒什麼記憶，陳瑞斌的演奏絕不會讓人零記憶，反而他會勾動人太多藏在心裡暗處的記憶。他的感染力來自他的真誠，他指尖流出的音符不是在唸劇本的演員，他是真實地在把自己敞開給觀眾。聽瑞斌大師彈鋼琴版的蕭邦作品22號《流暢的行板與大波蘭舞曲》，他彈《流暢的行板》部份那種空靈、孤寂，像深山的隱士，延遲落下的音符牽引聽眾心底的想望。蕭邦在譜上註明了「平靜地」(tranquillo)，陳瑞斌是平靜之外還有著空靈的意境。而那一串串的小音符裝飾音在他手下是那麼華麗，帶著一點點野性的華麗，是深山裡忽然冒出來的小小驚訝。聽他彈那些小音符裝飾音是種享受，好像耳朵裡有個萬花筒在綻放，繽紛極了。他彈的《大波蘭舞曲》則是大氣、華麗，像宣洩而下的激流，像水庫洩洪，奔放但是有控制。島國出生的他，心中卻有那麼寬廣的天地。壯闊、大氣，有時還露出天生的霸氣，而這底下又聽得到孤寂、空靈。他也可以很溫柔浪漫，可是免不了帶著隱隱的悲情，極內斂的悲情而不濫情。這，就是瑞斌大師迷人之處。

[9]

在全世界演奏這麼多年，陳瑞斌總是不免感歎，歐洲的古典音樂氛圍是其它地方比不上的。有一次他到東歐共產國家演出，場地簡陋鋼琴也老舊，有些鍵甚至還壓不下去，但音樂會卻是滿座。當他得知一張門票幾乎要花掉大部份人一個月的工資，心中真是感動。古典音樂真是深植在歐洲人的生活裡。儘管絕大多數的歐洲人也沒學過樂器，也看不懂五線譜，但是音樂絕對是他們優質生活不可少的元素。

反觀亞洲國家，各大音樂廳都蓋得美輪美奐，中等以上家庭都讓小孩學樂器做為養成教育的一部份，可是卻都不去音樂會。理由？太忙，練琴都來不及了，要參加比賽顯現學習成果，哪有時間去音樂會？父母讓小孩學琴是想培養氣質，小孩是為滿足父母而練琴，全不是因為音樂。結果？小孩長大了再也不碰琴，也不聽音樂，大家都浪費許多年的時間和金錢。

讓陳瑞斌出國學音樂，父母只是看他有天份，給他最好的環境去學習，希望他學成歸國找個穩定的教職，好好過生活。陳叔叔、陳弟弟、陳妹妹都走了這條路，可是陳瑞斌不肯，因為他太愛舞台了。

維也納音樂學院的老師要出去表演時可以請假，美國的大學也准
許請假。美國很多音樂系甚至鼓勵老師定期出去表演，在老師請假期
間請別校的教師來客座教學，這樣老師可以維持舞台經驗，學生又受
到常規以外的客座調教，一舉兩得。

漂泊幾十年，陳瑞斌太想回到家鄉，太想回饋家鄉了。無奈體制
不合。也許他更能為家鄉做的是，以他國際級演奏家的地位，把台灣
帶上音樂的世界舞台。

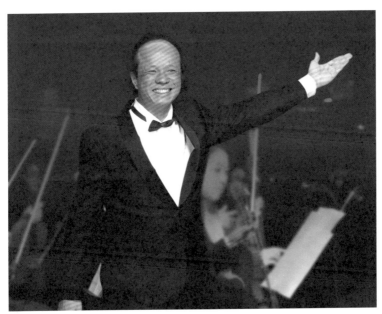

●在北京國際電影節開幕式演出協奏曲。

[10]

　　安能伯格演藝中心是由著名的女慈善家瓦莉絲安能伯格(Wallis Annenberg)捐贈所建，中心也以她命名。她出身豪門，但並不縱情吃喝享樂，而是以慈善事業為己任。她的安能伯格慈善基金資產高達16億美元，每年捐贈一億多美元給教育機構及藝術團體。在唯一接受的一次電視專訪中，主持人問她，身為億萬富豪是否難免存疑，周邊的人想接近的是瓦莉絲，還是瓦莉絲的錢？她很直率地回答，當然是瓦莉絲的錢，而她絲毫不以為忤。她闡述自己的理念：幸運生在豪門，她不能只取不給。她繼承父親捐贈創立的慈善基金會，也要她的子女參與基金會運作。

　　歐美的富豪普遍有這種社會使命感。微軟的蓋茲夫婦從2006年開始全職投入他們的慈善基金會，並打算將95%的財產捐給基金會，而不留給兒女。投資之神巴菲特也宣佈，身後捐出絕大部份的財產，只留少數給兒女。臉書創辦人祖克伯與他的華裔妻子，則是在2010年簽下同意書捐出一半以上的財產。德意志銀行是柏林愛樂最大的企業贊助，讓他們能維持做為世界上最高水準的樂團之一。這樣的例子在歐美處處可見，在亞洲似乎就比較少些。音樂、藝術需要政府和企業的支持。看看歐洲音樂史，從古以來就是靠宮廷貴族的供養，才產生那

麼多偉大的創作。作曲家、演奏家也需吃飯穿衣。他們雖然不似一般人追求名利，但不為他們提供無憂的生活，不為他們營造無憂的生活環境，他們如何為觀眾營造出最好的音樂？

在亞洲仍然存在一種錯誤的觀念：音樂家不應該要求或計較演出費。這觀念的錯誤在於，演出是音樂家的職業，是他們唯一能賺得生活的方式。對企業主而言，生意賺錢是主業，有錢有閒了聽聽音樂，是額外的享樂。對音樂家而言，音樂是主業，不是額外的享樂。企業主會把生意賺的錢全數拿去做慈善嗎？不會的。他們只會撥出行有餘力的一部份去做慈善嘛。上班族會把全部薪水，不吃不喝的捐出去嗎？音樂家不也是上班族嗎？音樂家當然應該支持慈善活動，但也要在音樂家「行有餘力」的範圍內才合理呀。

專業演奏家是世上競爭最可怕的職業之一，而它的投資報酬率也是最低的。家有孩子學音樂的都知道，從小到大的學費就不得了，隨著技巧精進樂器還得升級。如果進了大學音樂系，還得追隨名師上大師班，又是一筆花費。如果說專業演奏家是用金子堆出來的，大概不算誇張。藝術家的氣度讓他們不將利益放在第一位，可是畢竟他們也需要穿衣吃飯養家活口。而這職業不像在公司或政府工作，辛勤一輩子最後有退休金可保障生活。演奏家到

了年老彈不動琴時，為藝術奉獻一生的結果是生活全無保障。歐美的企業和慈善基金會瞭解這種奉獻，明白音樂家們為社會美好所做的犧牲，尊重他們的專業而不會苛扣演出費，而且會出資固定贊助系列的音樂會。

陳瑞斌從一個鄉下窮孩子走到最大的國際舞台，心中深深感恩一路幫忙、給他機會的所有人。他是從這樣沒有資源背景拼出來的，讓他深深同情那些弱勢族群，希望他們也能有他這樣的機會。他主辦的音樂節會替身障學生辦鋼琴比賽，給他們機會呈獻他們的音樂。優勝者可以跟大師同台演出，讓他們有站上正式舞台的機會。能夠跟世界級的大師演奏四手聯彈或雙鋼琴，對這些弱勢學生是多麼大的鼓勵！

　　籌辦音樂節和這樣的比賽是很辛苦的事，準備工夫得花上好幾個月，他還必須到處找企業贊助出資。問瑞斌大師為什麼要做這麼費心費力又不賺錢的事，他就只會傻笑說不出什麼大道理，只會說他就是覺得做這件事讓他開心，而且還要再做。

　　每次演奏會只要可能，瑞斌大師一定會顧到弱勢族群。2003年在美國北加州的一場演出，嘉惠華人特殊兒童。2004年在東京演出，部份門票收入捐給台灣地區的骨髓移植發展。同年他還在台灣為幾個基金會舉辦五場巡迴慈善演奏會。2006年在台北的雙鋼琴演奏會招待了一百多位智障兒童。2007年他邀請德國大提琴家來台，在故鄉台南舉辦鋼琴三重奏慈善音樂會。2012年他主辦的《愛與陽光音樂會》，大

●圖上：「愛與陽光音樂會」與視障青年演奏四手聯彈。
●圖左：邀請歐洲各大樂團首席參與室內音樂節。

師甚至親自與數位視障青年四手聯彈，給這些弱勢鋼琴學生踏上正式音樂廳演出的機會。

2013年他在台北國家音樂廳的《傾聽：完全拉赫瑪尼諾夫》獨奏會，捐出兩百張票給政府作公益。同年底在美國南加州賽格斯特倫音樂廳的獨奏會，也贈票給當地的弱勢團體。演出時有自閉症兒童因為聽得高興哇哇大叫，大師毫不介意，下半場照樣讓那些兒童留在場內。

2014年台灣發生慘重的高雄氣爆事件。事發時陳瑞斌正好在當地演出，當晚本要去那附近，因故改期僥性逃過一劫。但他對災民們的苦難感同身受。幾個月後，他特地在香港大會堂舉辦一場演慈善奏會，表達感恩香港對高雄的援助。

2015年在美國比佛利山莊的安能伯格演藝中心，瑞斌大師招待五百位當地弱勢學童，讓美國孩童親眼看到中國傳統樂器，聽到鋼琴與這些樂器合奏的美妙中國音樂，在這些孩童心中埋下世界觀的種子。

這就是陳瑞斌，不多說什麼，但多年來從不忘記用他的音樂，盡他小小的力量感恩、回饋。

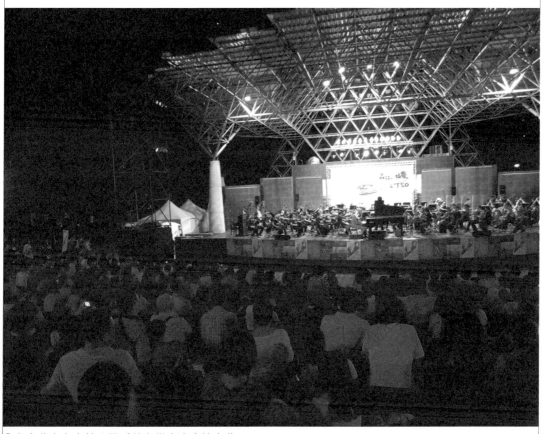

●在台北大安森林公園戶外音樂會演出協奏曲。

[11]

　　溫文儒雅，不擅言詞，非常客氣，全無架子...這就是鋼琴大師陳瑞斌給人的第一印象。從各種有關他的報導看來，這也是台下的他給每個人的印象。

　　然而，擁有中等身材的瑞斌大師讓人感覺很高大，而且有著貝多芬般的額頭，大大的頭顱顯然能裝下大量樂譜。白皙的長手指常會忽然敲打起桌面來，幾乎有點神經質，仿如在琴鍵上躍動，一樣地快速有力。他真的如報導所說害羞靦腆，可是當他偶而蹦出個笑話時，他自己會笑得比誰都大聲，臉上綻放的快樂光芒就如十多歲頑皮的少年。

　　談到音樂，談到理想，抱負與未來規劃，大師風骨立現。此時的瑞斌大師，自信、執著、堅持，不到活不下去絕不棄守理想。或者，寧願活不下去也不棄守理想？

　　大師臉上身上看不出年齡的刻紋，但是，可以感覺到他心底的滄桑與愴傷。歐洲樂壇評為「二十年才出現的一個天才」，十三歲隻身漂泊異國，吃苦奮鬥不服輸，十六歲就大放瑰彩。可是，天才與滄桑之外，是什麼樣的愴傷，讓他彈出那樣深刻的琴音？是怎麼樣敏感的

一顆心，讓他對音樂的詮釋如此的細膩溫柔？是多麼掩藏不了的內在熱情，讓他對琴鍵，對觀眾爆發出如許驚人的能量？

惨綠少年的十三歲，當同齡的男生正在情竇初開對女孩子充滿幻想的時候，他卻是義無反顧地飛向一個全然不明瞭，全然無法預測的世界。自小被定位為音樂神童，其實他真的不知道那是代表什麼意義。在他幼小單純的心靈裡，甚至在今天已然在世界級演奏舞台上發光發熱的生命裡，其實他就只想要從心底深處彈出最觸動人心的音樂。

生平第一次坐飛機，生平第一次出國，有興奮有害怕，卻絕對沒有想到自己是在踏上一條迴異尋常人生的不歸路。初次踏上維也納的土地，一心只想通過甄試能留在世界上最棒的音樂之都學琴。考過了，也留在維也納了，夢想達到了！

然後呢？！

陪伴他去維也納的叔叔離開了。他，十三歲，聽不懂隻字片語的德文，在維也納無親無故，就因為要學好音樂，要彈好鋼琴的衝動，當同齡的孩子都還在父母的照拂中撒嬌，他已然開始獨自生活。鋼琴

成為他最親近的伴侶。快樂、痛苦、哀傷，只有鋼琴懂他的心聲。言語不通，身處異國，沒有大人撐腰，生活費都成問題，小小的孩子被逼著築起心情的擋土牆，一切苦只能跟鋼琴說。鋼琴吞進他一切的訴怨，卻反哺給他所有的榮耀。他拙於人與人的互動，卻能與廣大觀眾產生共鳴，媒介還是鋼琴。

獨自生活...孤獨與自主的生活。

興奮地留在維也納，卻沒想到孤獨與自主的生活就此成為他一生的寫照。做為一個全世界巡迴演出的鋼琴家，為了追求最完美的藝術體現，為了呈現最美好的音樂給聽眾，他不能有任何時刻的鬆懈，他不能被感情與家庭軟化。

人生都是有抉擇的。為了音樂上的理想，他選擇了一條艱苦孤獨的路。這說法也許不正確，可是，偉大的藝術創作似乎都是人生煎熬的副產品。做為一個藝術家，不管路途是艱辛還是順心，他就是義無反顧地朝他的抉擇而行。

瑞斌大師的琴聲，淺顯地說，是極具煽動性。這不是樂評們會用的形容詞，但這是一般觀眾的感受。大家說不明白為什麼，總之，聽瑞斌大師彈那些重度悲情的曲子不掉淚是蠻難的。台上的他充滿爆發

力，他是真誠地用自己的生命敲下每一個鍵，他不是在舞台上演戲。每帶給觀眾一分感動，就耗損一分他的生命。那種拼命三郎的彈法，很傷的。他會說，像這種彈法的前輩大師個個都沒活多長。不只是手疼，心神的耗損無法療癒。

舞台上的瑞斌大師有霸氣，很強勢。台下的他卻顯著孱弱，多半時候帶著微笑聽多說少，好像一切已給了舞台，剩不下什麼了。常常，他像是個黑洞，只進不出，什麼都吸收進去了，卻不吐出什麼話語。可是，如果跟他談音樂他就變得很健談，會冒出很多懂音樂的人一定莞爾的幽默。舉例說，討教大師對學習荀伯格的音樂的建議，他只有四字真言：「諸法皆空！」

正如一般所謂的「怪傑」，瑞斌大師也是出了自己的領域就相當的不適應。音樂上他是天才，生活上他實在是有點白痴。他極乾淨整齊，這大概要歸功父母從小的訓練。除了這訓練出來的本能，別的事情他真的心不在焉。他自己說的，再大堆頭的樂譜他也是過目不忘，其它的事則是樣樣不記得。

一個人靜下來的時候，他一定是聽音樂，看音樂，在You-Tube上看各種古典音樂的演出。他會有時靜聽，有時興奮到敲

桌子，有時自言自語，有時手舞足蹈。總之，完全「怪傑」的舉止。

曾經，他接連兩次被台北街頭的機車撞到，弄得走路一拐一拐的。先是一輛機車要停車時撞到他的小腿。第二次更扯，要停車的機車輪子整個壓過他的腳背，連車輪印子都留在他腳背上。這，嗯，大師是不是有點心不在焉啊？

生活的榮華富貴他真的沒注意到，他在乎的是歷史評價。後世的人說，「陳瑞斌留給我們哪些哪些...」，這才是他在乎的東西。

人生路走了這麼長，已經在舞台上發光發亮，問他是否還能找回年輕時那種心無旁鶩追求音樂的純淨，他很確定地說可以。真的，瑞斌大師對音樂純然的愛，在他身邊的人都感覺得到。有時在談話中間，如果有古典音樂在播放，他立刻就會不存在了，可以感覺到他從眼前這堆人抽離去聽那音樂是什麼了。

藝術家註定孤獨，那種苦無法為外人道。在創作的當下，藝術家必須閉關，必須把自己關進一個純淨不受干擾的氛圍，才能產出要做的東西。一般人無法瞭解創作者的這種需求。創作不一定是作曲什麼

的，演奏家對樂曲的個人詮釋也是創作，過程中同樣需要孤離。追求藝術，最苦的大概就是吞下這永遠的孤寂。

瑞斌大師實在太愛音樂了。如果有來生，他說了，還是選擇做專業演奏家。顯然今生的孤寂沒把他打敗。

他的彈奏特質：大氣，悲情。台灣有很多悲情，可那是小島的悲情。俄國，是幾百年帝俄宮廷的奢靡，對照出艱苦求生的人民的悲情，是截然不同的歷史背景。想像：西伯利亞冰雪荒原一望無際的那種無望的蕭殺！亞熱帶台灣小島出生的陳瑞斌竟然掌握到了那種大氣的悲情。

瑞斌大師的彈奏是真誠的。即使是在練習，他手下流出的段落一樣讓人掉淚。每一個音符都是那麼真誠。即使是在練習，會看到他閉上眼，手下流洩出串串音符，絕然的真誠。這是真實的陳瑞斌，他就是真實地讓自己做為一個媒介把作曲家的真情彈出來。

永不停歇的旅行演奏，問大師住在哪，他苦笑說是飛機上。問他心中認為哪裡是家，他搖頭歎息，他真的不知道哪裡是家。全世界各地演奏，獨自漂泊，居無定所。演奏家的生活就是這樣：飛機，旅館，音樂廳，這就是生活的全部。

　　追蹤報導瑞斌大師前後兩年多，發現他真的是不曾在任何城市一次停留超過一個月。遊牧民族逐水草而居，演奏家則是隨演奏會而遷。多數時候他是蜻蜓點水，來幾天宣傳，受訪，演奏完就走。在幾個比較熟悉比較有朋友的城市，他會待久一些，但那也只是兩，三個星期而已，因為接下來的演奏行程已在等著了。

　　演奏家不但居無定所，情感上也被磨練得超脫節慶包袱。世界各國的節慶各各不同，要顧到全世界的樂迷，就只有犧牲自己該與家人共渡的特殊日子。曾經，他一下飛機收到祝賀生日的留言，才想起那天是自己生日。

　　瑞斌大師的行程日誌不是年曆能解決的，他的行程日誌記載到兩、三年以後。而且，大師的日誌是用鉛筆寫的，才好隨時擦掉更改。世界級音樂家的演出都是幾年前就敲定，但是中間難免出現人算不及的狀況，讓演奏家的生活更是難以預料的錯亂。

　　專業演奏家的生活，舞台才是家。歐洲、美洲、亞洲、澳洲，各大著名音樂廳都常見他的身影。可是，舞台光環背後，寂寞、時差、飲食不定都是要付出的代價。單身貴族的他，全心只愛音樂，他的存在只有一個目標：把最好的音樂帶給全世界。

少小離家，
熬過艱困，付出
巨大代價才能站
上少有華人的世
界舞台，一切一
切只因為對音樂
摯熱的愛。問大
師，會後悔這樣
的抉擇嗎？他堅
定地搖頭，不會
後悔。嘴角，卻
似乎有一抹傷感
的淺笑。

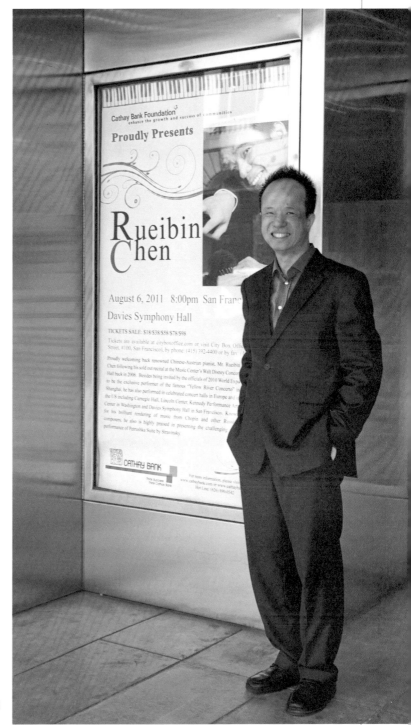

●戴維斯音樂廳是舊金山
　交響樂團的駐團場地。

2

那段歲月

我熱愛音樂演奏，
如果有來生，
我仍選擇當音樂演奏家。

-- 陳瑞斌

[1]

問陳瑞斌，生平最傷心的事是什麼，他說是八歲那次全省鋼琴比賽拿第二名。可是，全省第二名，才八歲而已，已經不得了了，怎麼還變成生平最傷心的事？

他說，因為從小崇拜叔叔八歲就得全省冠軍，他沒做到，在小小心靈裡是無法承受的失望，他當場崩潰痛哭。這人生第一次挫敗讓他一直哭回台南家中。

那時他已是每年參加比賽。因為是年尾出生，提前入學，所以其實比同班同學小了一歲。小小年紀第一次參賽，那可是他頭一遭彈外面的琴，每個琴鍵都白白的、整整齊齊的，他完全不認識那些鍵！家裡那架老舊鋼琴是象牙鍵，每個鍵都斑痕累累，小小瑞斌都記住了每個鍵不同的斑痕。現在看著這八十八個長得一樣整齊的琴鍵，他不認識它們！沒辦法，他乾脆閉上眼睛，讓感覺帶著他彈。

贏得第一名之後，代表台南去參加全省比賽，他特地選了當年叔叔的自選曲，韓德爾《快樂的鐵匠》。這首曲子兩手都很快速，不是很容易彈。結果不滿八歲的他得到第二名。從小他就被灌輸一個目標：要像叔叔一樣，不滿八歲就拿到全省冠軍。他第一次嚐到失敗的滋味。

●十歲與台北市立交響樂團演出協奏曲。

是怎麼撫平這個傷痛呢？父母當然一直安慰他，下次彈更好就是了。而他則是埋頭彈琴，讓音樂撫平傷心。這以後父親對他督促更嚴了，每次比賽完就開始練下一年的曲目，整整準備一年才去比賽。後來他也贏到了全省冠軍，在國際大賽也得了許多頭獎，可是那都彌補不了這個八歲沒拿冠軍的遺憾，沒能複製叔叔的輝煌紀錄，是他最大的失望。

失戀呢？絕大多數人最傷心的都是失去心愛的戀人或家人。他也痛苦失戀過，那不是最傷心的事嗎？

問他第二傷心的事是什麼？總該是失戀了吧？

是十六歲參賽「拉赫瑪尼諾夫大賽」沒得金牌。又是比賽的失望讓他傷心，不是失戀！他心中真的只有音樂！

第一次參加國際大賽，沒有人幫忙，不像很多選手是代表國家參賽有很多資源可利用。他就是在維也納音樂學院的公佈欄看到大賽的佈告，發現獎金很高，他太需要錢了，就決心一試。

在台灣雖從小一路比賽上來，可是那時的台灣比賽方式，每首曲子只彈三分鐘，所以一首曲子只要練好那三分鐘就行了。陳瑞斌常開玩笑說，他小時候是「三分鐘選手」。

　　國際大賽哪有那麼好混。尤其「拉赫瑪尼諾夫大賽」這種等級的比賽，選手全是各國精英，過五關斬六將，從指定曲到自選曲共有二十多首，成套成套全要彈完，每一關都是一場獨奏會。陳瑞斌說，每次參加國際大賽，光是琴譜就塞滿行李箱，坐飛機常被罰超重費。

　　國際大賽對他的吸引力實在太大了！八歲沒能得冠軍的傷心，讓他立定志向要做鋼琴家。然而，想在國際樂壇立足，參加國際大賽是必經之途。像他這樣缺乏資源支持的學生，贏得國際大賽是唯一能拼出前途的辦法。

　　參賽過程中，他一直是最受矚目的選手。這個默默無聞的亞洲男孩，所有選手裡最小的年紀，體格都沒發育完全，彈琴卻有那麼大的力道，對樂曲的解釋更有超過年齡的深度。這一切，讓大家竊竊私語，金牌非他莫屬。

　　少年瑞斌也聽到了傳言，隨著每過一關的傑出表現，得金牌的想望也越來越高。最後竟然是得第二名！他崩潰了！八歲的失望、傷心再度降臨在他身上！又一次，生命中最重要的比賽，他讓自己失望了！

　　又一次他崩潰痛哭。

其實他已經破紀錄了：他是「拉赫瑪尼諾夫大賽」有史以來最年輕的大獎得主。這個紀錄甚至到今天也沒被打破。彈鋼琴是需要體力的。拉赫瑪尼諾夫本身是超級的鋼琴演奏家，雙手奇大，他作的曲子以技巧艱深著名。想彈好他的曲子必須體力、大手、技巧兼備，還要能體會他那大氣的浪漫加上俄國悲情。十六歲是體能上具備這些要件的最低門檻了，再低的年紀幾乎是不可能贏得獎項的。身體發育不夠，手指、手臂的力量與技巧就是不到位。在國際大賽這種分毫必較的激烈競爭裡，差那一點點就是會被淘汰掉。少年瑞斌年紀小、個頭不大、生長於亞洲，卻能彈拉氏曲目贏得大獎，已經是異數了。

這次沒有親人在身旁幫忙撫平傷痛。他打國際電話回台灣，跟叔叔哭訴。雖然父母最愛他，而叔叔是音樂上最瞭解他的人。這些參賽的快樂與失望，叔叔也經歷過無數次，最能體會他的傷心。

得了大獎的陳瑞斌立刻成了學校的名人。維也納樂團邀請他合作，在著名的維也納大演奏廳演出協奏曲。少年鋼琴家的首演，甚受樂壇矚目，從此開啓陳瑞斌的專業演奏生涯，步向大師之路。

此後幾年在歐美各國際大賽都看到他的身影。他總共贏得十八個大獎，而且在二十歲前就奪得五個金牌，這個紀錄至今沒有華人鋼琴家打破。

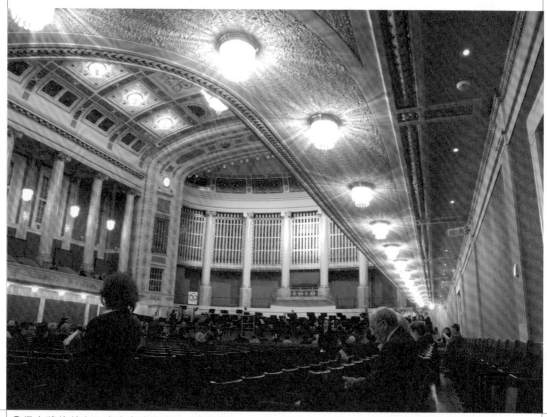

●得大獎後首度正式演出的維也納大演奏廳。

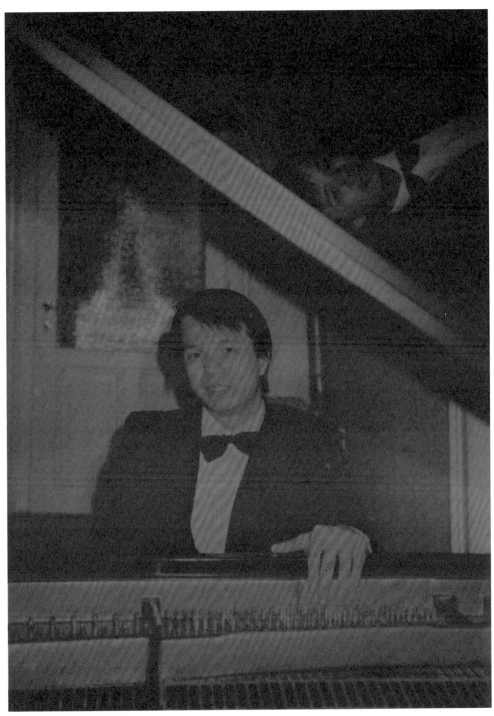

●維也納的新秀鋼琴家。

[2]

在維也納也有快樂的日子，看歌劇就是一椿讓瑞斌大師到現在談起來還眉飛色舞的回憶。

少年的陳瑞斌，在維也納孤獨地過著日子。不會說德文，當地又鮮少華人，他交不到朋友。唸的是音樂學院的大學部，同學都起碼是十八歲以上的青年人，不會跟他這個十三歲又語言不通的小毛頭有太多來往。除了上課、練琴，他就是盡情地享受音樂。維也納這世界音樂之都，每晚都有各種不同的音樂會，在大大小小不同的音樂廳，來自全世界最頂級的音樂家，端出最完美的音樂饗宴。

在那個年代的台灣，能接觸到的世界級音樂會很少。陳瑞斌的家境困苦，又住在台南鄉下，連古典音樂唱片都買不起。到了維也納，他就像小孩進了糖果店，縱情自己享受音樂之美。這其中，最最讓他著迷的是：歌劇。

歌劇，這個一般人難懂的東西，這個通常是熟齡觀眾才有可能去欣賞的東西，這個在台灣從沒見過的東西，卻讓少年瑞斌一頭栽了進去。剛開始，是同學帶他去開個眼界。而他立刻體認到歌劇之美。的確，在所有的表演藝術中，歌劇是唯一的、最完滿的型式：獨唱、合

唱、詞藻、劇情、演技、舞蹈、導演、樂團、指揮、佈景、製作，沒有任何其它表演藝術能涵蓋這樣全面的專業，這麼樣地結合音樂、文學、舞蹈、戲劇於一堂。

世界聞名的維也納國家歌劇院就在陳瑞斌就讀的音樂學院附近，一下課他總是立刻趕去歌劇院門口排隊買站票。歌劇因為製作龐大，成本非常非常高，造成那票價不是一般人負擔得起。以現在的票價來說，在維也納看一齣國家歌劇院的歌劇至少要花上一、兩百，甚至三百歐元，在今天的兌換率是高達一萬台幣。在歌劇院外面有很多黃牛，穿著莫札特時代的宮廷服裝，戴著那種假髮，兜觀光客的生意，賣歌劇或音樂會的票，也成為觀光一景。

維也納國家歌劇院全年開演三百多場，推出六、七十齣歌劇，劇碼不重覆，相當驚人，是全世界數一數二忙碌的歌劇院。建於1869年的這個歌劇院是維也納繁華的第一區的地標，大戰被炸後在1950年代重建，但仍盡量保留原始設計。最有趣的是一間間小包廂，掀開厚厚的帷幕踏進去，深紅絲絨鑲金邊的座椅，恍如置身兩百年前。現在美國的歌劇院已裝置跑馬燈似的屏幕在舞台兩側或上方，打出歌詞的英譯。維也納歌劇院的包廂則是在座位牆邊裝上小屏幕，觀眾可以選擇數種不同語言的翻譯。這又是歐洲的特色了：總有幾種不同語言在交流。

　　正常票價這麼高昂，站票就只要三、四歐元。藉由奧地利政府的補助，維也納的大小歌劇院與音樂廳得以開闢很大的站票區，成為一種文化特色，甚至觀光客都會特意買站票去體會一下這種文化特色。偶一為之無妨，總是站著聽音樂可要考驗耐力的。尤其，歌劇要演上三、四個小時，每場都這樣站著聽，沒有熱愛怎麼撐得下去？

　　站票是開演前一、兩小時才開放。下了課先衝去排隊，買到票還得衝上歌劇院五樓的站票區搶個好位子，少年瑞斌捨電梯而拼樓梯，以免落在人後。搶好位子，慣例是綁條手帕或圍巾什麼的在欄杆上，或放個什麼東西在地毯上，大家會互相尊重別人佔好的位置。這一切弄定了，他才下樓去街上買個三明治果腹，然後回來站著看完整齣歌劇。

　　少年瑞斌被同學帶去開眼界看的第一齣歌劇，是普契尼(Giacomo Puccini)的名劇《托斯卡》("Tosca")。他也很幸運，生平第一遭看歌劇就看到了經典之作，從此被吸入這個普羅大眾感覺難懂的藝術領域。這齣1900年在羅馬首演的歌劇，場景設定在1800年的義大利城邦，情節牽扯政治迫害、愛情、猜妒、秘密警察刑求等，非常戲劇化。劇中的托斯卡是名伶，掌權的男爵因為想佔有她而迫害她那參與地下革命的情人。為救情人她同意捨身換取情人的假死令和離城通行證，但個性剛烈的她在緊要關頭殺了男爵。可是男爵也不是省油的燈，給她的

情人的假死令其實是張真實的賜死令。在已被真的槍斃的情人身畔，托斯卡悲歌之後躍下城牆殉情。

這樣震憾的劇情，加上歌劇巨擘普契尼的動人音樂，少年瑞斌怎能不被吸引？情竇初開的十幾歲，異鄉異地的孤寂，全心地，他陷入歌劇音樂與劇情的璀燦世界！

是因為歌劇中這樣驚天動地的愛情，在少年瑞斌心中種下種子，讓鋼琴大師陳瑞斌始終碰不到心動的人生伴侶嗎？

演完歌劇總是已近午夜。就像午夜的仙杜麗拉，少年瑞斌脫出歌劇的幻景，冷清地搭著電車回到他孤單簡陋的住處。

[3]

　　音樂神童陳瑞斌的祖父沒讀過書，不識字，在台南縣鄉下的市場賣菜維持生計。陳瑞斌的父親陳振德排行老二，因為家境窮困，雖是菜販的兒子，卻立志讀書，考進師範專科學校。當年的師專由政府補貼學費全免，畢業後的工作有保障，政府會分發到學校做受人尊敬的老師，是清寒學生的最佳選擇。在師專時，陳爸爸生平第一次看到鋼琴，產生極大的好奇心。六、七十年前的台灣並不富裕，那時的台南很鄉下，鋼琴真是稀有的東西。也不知是哪裡來的音樂基因，不識字菜販兒子的陳爸爸在師專竟然超越了讀書，自學起鋼琴來。

　　師專畢業，陳爸爸被分發到國民小學做老師。課餘，就在家裡收些學生教鋼琴。東湊西湊，勉強湊出錢買了架三手的直立式鋼琴，象牙鍵的。老舊的琴才會有象牙鍵，新琴都改用新材質的塑膠琴鍵了。當年是沒有環保或保護動物的概念的。僅是就事論事來說，象牙鍵有其天然材質的溫潤，不似人工塑膠鍵那麼剛硬；可是，天然的東西會變質，象牙鍵禁不起時間考驗，會變黃，會出現污漬，會變型會凸起凹下，就像人的牙齒隨年齡會越來越不美麗。塑膠琴鍵就沒這問題，完全禁得起時間的考驗，一點都不變色不變型。只是，經過訓練的手指，會更喜歡象牙鍵那溫潤深圓的觸感。

　　陳爸爸倒並不是為指尖觸覺而買那架舊琴，純粹因為它是在勉強負擔得起的價位。當時只有九百元的月薪，卻咬牙花一萬元買這三手老琴，是因為中了愛國獎券再加上標會籌錢才買得起。鋼琴是陳爸爸為自己的弟弟買的。陳瑞斌的這位叔叔陳振明，也是從小顯露非凡的音樂天賦，八歲的鄉下孩子竟奪得全省鋼琴比賽冠軍。家境不好沒錢請老師，陳叔叔和陳瑞斌都是由陳爸爸啟蒙，土法煉鋼地教他們，嚴厲督促苦練。陳瑞斌的弟弟陳瑞賢、妹妹陳彥竹(淑芬)也都是天才兒童。菜販家庭接連出了四個音樂神童，真讓人好奇這基因是怎麼遺傳來的。甚至，因為在國小帶合唱團缺乏伴奏，陳爸爸把陳媽媽也教會彈琴。就像巴哈家族從十六到十九世紀出了七十多位音樂家，因此，陳爸爸被稱做是「台南的巴哈」。

　　那架培養出這麼多個神童的老琴，今天仍在陳爸爸台南的家中。高齡130歲的日本琴，白鍵部份的象牙面已經黃黃黑黑的，有許多紋路而且凹凸不平，絕對當不起「白」鍵之稱。黑鍵部份是木頭，也斑駁不堪。雖已老舊不能彈了，陳瑞斌卻不准家人處理掉它，他對那架琴有太深的回憶與感情。十三歲出國前，不算比賽時彈的琴，那是他唯一彈過的鋼琴。出了國，無盡的想家時，腦海中當然少不了那架琴。

家境逐漸小康後，陳爸爸最大的嗜好就是彈琴，退休後更是做義工，輪流在各醫院大廳彈琴撫慰病患的心。陳瑞斌開玩笑說，「我爸爸現在也是巡迴演出的鋼琴家呢。」

陳瑞斌才兩歲就顯露出不凡的音樂天賦，特別喜歡爬上椅子敲琴鍵玩。陳媽媽說，最初，是來家裡調鋼琴的調音師注意到小瑞斌的絕對音感。隨便彈個音給他聽，他就能準確無誤地敲出那個琴鍵。四歲由陳爸爸啟蒙教琴，不過兩年的時間，從六歲第一次參加比賽開始，就是年年奪得大獎。那麼小的年紀，他就能彈《悲愴奏鳴曲》那麼大的曲子。因為陳爸爸喜愛貝多芬，直到出國前，在台灣參加的比賽，父親都是選貝多芬的曲目讓他彈。出國習琴後，因緣際會，他正式成為貝多芬的第五代嫡傳弟子。

嚴格的陳爸爸規定小瑞斌每天練琴四小時，而且要全程錄音，爸爸下班回家後放來聽，監督練琴進度。每天晚飯後，不顧教課整日的疲累，陳爸爸真的會聽完四小時的錄音。那年代的台南鄉下，哪有什麼西洋古典音樂的資源，家中僅有的一張貝多芬的黑膠唱片，是廉價買來的二手唱片，陳瑞斌說它的雜音比音樂還大聲，可是他一遍又一遍的聽，愛不釋手。就這樣，天份、苦練、加上一張老舊唱片，培養出未來一位偉大的鋼琴家。

　　小瑞斌其實是有些調皮的。當然嘛，聰明的小孩總是點子多。身為三兄妹的老大，他被連坐挨扁的機率最高。妹妹是最小的女兒，是寶，他跟弟弟就沒那麼好命了。也許因為是國小老師，每天工作都是在規範小朋友們，陳爸爸在家也對兒女管教嚴格，家中有許多規矩要遵守。比如說，每天黃昏陳爸爸下班回來，在巷口按機車的喇叭，陳瑞斌和弟弟就趕緊到門口迎接，見到爸爸必須一鞠躬。家門口有階梯，兄弟倆的責任是拖出木板蓋在階梯上，讓陳爸爸可以推機車進屋停放。這件事不得有誤，否則就要挨罵。

　　台灣俗話「上有政策，下有對策」，調皮的小瑞斌早早就想出對付陳爸爸的對策。雖然天性愛音樂，但是練琴畢竟枯躁辛苦，哪比得上電視的吸引力。不用人教，小瑞斌就想出個點子：把電視消音。手上彈著琴，眼睛可是盯著電視上的卡通，錄音機錄了練琴的聲音可沒錄下電視畫面，就這麼用「消音對策」抗衡陳爸爸的「四小時政策」！從黑白電視一路看到彩色，小瑞斌的童年可沒留白。

　　第一次出去比賽，在琴椅上坐好，小瑞斌傻眼了：琴鍵全是黑和白，沒有黃色的斑痕和刻紋！他在家彈那老琴的象牙鍵，個個有各自的黃、黑、斑痕，他是用這些痕跡來記音符的。他從沒看過乾乾淨淨只是黑與白的琴鍵！從那以後他學會了用耳朵去記音樂，閉上眼用心

去彈，而不是用眼睛去彈。腦袋特大的容量加上絕對音感，那麼小就體會用耳多過用眼，訓練出陳瑞斌超凡的記譜功力。他說，幾十年彈了多少曲子了，只要是彈過的曲目，就永遠不會忘記，連樂曲編號這些細節都不會忘。即使是沒練過的曲子，只要聽過他就能順手彈出主弦律，羨煞沒有這種天賦的普羅大眾！

　　那時的國民小學沒有音樂班，陳瑞斌除了練琴其實沒學過樂理。出國直接跳進大學部，而且是用德文學樂理，他著實吃了不少苦頭。弟弟、妹妹就幸運多了，永福國小開辦音樂班，弟弟是第一屆，妹妹隨後也進音樂班，出國習琴時就比較跟得上樂理課。

　　起先他是在陳爸爸教書的永康國小上學，後來轉到永福國小，在那裡替學校合唱團伴奏了兩年。那年代的台灣，學校老師體罰學生是家常便飯。小瑞斌總不免調皮，有時也是逃不掉會被修理。體罰最常用的方式，是用藤條或戒尺打手。因為要彈琴，陳家父母拜託老師不能打手。結果更慘，老師改打他的腿，尤其是打大腿內側，比打手痛多了！

　　小瑞斌的音樂天賦不僅只是會彈琴，他特殊的天份在於從小就愛古典音樂。練琴是父親在督促，鍛練出他那出名快速的「天使手指」。愛音樂可是天生，不但不用督促，根本是無法阻擋這份熱愛。古典音樂

這種連大人都會感覺深奧的東西，陳瑞斌卻在小學時就會自己去找來聽。他發現收音機有播放古典音樂的節目，就每天準時收聽。常常他將收音機帶進浴室，泡在澡缸裡聽得忘神，家人總納悶他怎麼洗那麼久。小小的年紀，他就覺得古典音樂怎麼那麼好聽，世界上怎麼有那麼好聽的音樂！

他回憶，小時在收音機聽到一首曲子，覺得棒極了，是全天下最棒的音樂，印象非常非常深刻，但從來不知道曲名。大概那時的鄉下電台只是播放音樂，並沒主持人介紹曲目，而陳家是沒有餘錢買唱片來聽的。直到出國後，在維也納再聽到那曲子，才知是拉赫瑪尼諾夫的作品。今日的瑞斌大師以詮釋演奏拉氏曲目著稱，當他十六歲時第一次參加國際鋼琴比賽，就奪得「拉赫瑪尼諾夫大賽」的大獎，是該比賽有史以來最年輕的得主，一戰成名。而他出國學琴後的師承，更是與拉氏同屬一系。以學習鋼琴的血脈來說，拉赫瑪尼諾夫是陳瑞斌的叔祖。似乎，冥冥中，他從小就註定與拉氏有不解之緣。

拉赫瑪尼諾夫的曲風帶有深藏的悲愁，為什麼小小的瑞斌在根本不識愁滋味的年紀就會被吸引，感覺是全天下最棒的音樂？當然，他在維也納孤獨成長所吃的苦，造成他手下流洩出的深沈悲情。但是，是否他的天性裡其實本來就帶有悲愁的因子，才會在那麼小的年紀就

愛上拉赫瑪尼諾夫的音樂？為什麼在那調皮好動的年紀，吸引他的不是莫扎特那種活潑快樂的音樂呢？

那個年紀的陳瑞斌真的是蠻調皮好動的。在永福國小時，曾在追逐遊戲中撞上操場的足球門，血流滿面，縫了十幾針，在眼皮留下疤痕，好在事隔幾十年已不太看得出來了。中學在純男生的建興國中唸了不到一年，還瞞著父母偷偷參加學校的美式足球隊。看現在含蓄內斂的瑞斌大師，真的挺難想像他踢那麼激烈的美式足球。他的個性其實是有很多激情的。他這種會在瞬間爆發的激情，現在都用理智藏了起來，只有在舞台上、在音樂中才會顯露出來。

瑞斌大師曾經五度在台上彈斷琴弦，有一次還是小指頭彈斷了很粗的低音弦。為什麼會激動到彈斷鋼琴那麼粗的弦？他說，「假如有一頭獅子在追你，你就會有這種爆發力。」當樂曲需要這麼表現時，他的激情就會在瞬間爆發。難怪陳叔叔會用「獅子」來形容他。

追隨叔叔的先例，他也在八歲參加全省鋼琴比賽。要取得參加全省比賽的資格，必須先一層層地從地方比賽過關。這時的小瑞斌已是地方比賽的常勝冠軍，經驗豐富。可是這次參加全省比賽，他的年紀是小學組的最低年齡，碰到的對手都比他大好幾歲。在那身體還在生

長的年紀，多長一年彈琴的指力就多一年的力道，肌肉就多一年的控制工夫。以最小年齡贏得第二名極不容易，可是小瑞斌非常失望。叔叔，他的偶像，是在八歲就贏得第一名！

從那時開始，小瑞斌清楚知道自己要做音樂家，立下志願要做傑出的鋼琴家。這個志願從此沒改變，一路走來再怎麼辛苦，他從沒後悔。彈出最完美的音樂，這就是他一生的使命，他腦中從沒第二種想法。

●小學操場上那個撞傷眼角的足球門。

[4]

　　曾經有人對陳媽媽說，她要有心理準備，這個有名的兒子陳瑞斌已不是她的了，是屬於大眾的了。但是，做為母親，不管孩子還屬不屬於她，儘管年節團聚多半見不到這個遨遊四海的兒子，甚至常是從報章雜誌才得知兒子的近況，她對瑞斌的愛與關心永遠滿溢。瑞斌是個孝順的孩子，十三歲離家後就從不忘記父母生日要打電話回去祝壽，年節雖然常是在演奏行程中渡過，卻總記得至少用電話向父母拜年。陳爸爸年事漸高，健康逐漸衰退，光環背後的瑞斌心中戚然，默許自己只要在台灣時就要回去多陪陪父親。對音樂不能遏止的熱愛讓他走上一條非比尋常的人生路途。少小就離家，吃盡苦頭卻不回頭，實質上他是家人拉不回來的脫韁駿馬，但心底深處那條與家人相連的臍帶可從來沒斷過。沒有老婆，不談戀愛，除了音樂，他的摯愛就是父母、叔嬸、與弟妹。

　　陳媽媽當然希望瑞斌能有個合意伴侶，照顧他陪伴他。開頭是要學琴要比賽沒餘力交女朋友，但是看瑞斌耗到三十多歲了還沒動靜，媽媽急了，不免一直耳提面命要他找老婆。問題是，他沒時間談戀愛，媽媽嘮叨到後來也只好不了了之。他自己也說，這種全世界到處跑的生活怎麼去約會？哪個女生能容忍男友總不在身邊，生日年節幾

乎保證缺席？曾經，瑞斌大師那高高的額頭上出現兩條明顯的擦傷痕跡，問他是怎麼回事，他竟然不知道那兩道紅紅的刮痕是怎麼來的！完全無感，沒注意到！跟這樣的人談戀愛，能熬到步上紅毯的機率真的是不太高。到後來陳媽媽也只好算了，就隨他、隨緣吧。

陳媽媽眼裡的瑞斌，從小就比較獨立，獨來獨往的。他是個認真的小孩，責任心重，逢到學校考試他就會比較緊張。身為家中長子，父親管教又嚴格，他就是弟弟妹妹的榜樣，培養出他的大氣與領導才能。

問陳媽媽，有個這麼傑出有名的兒子是什麼感想，她會回說很以他為榮，但是他旁邊沒有老婆照顧他，希望他自己注意身體，睡眠要充足。乍聽好像答非所問，再一想就體會到質樸的母親最真實的愛。她心中全沒想到分享兒子的榮耀，她只掛心兒子的健康。不巧這個兒子的職業讓他居無定所像個空中飛人，做媽媽的掛心幾十年，無從主動地關心兒子的行蹤，只能被動地等他打電話回來問候。陳媽媽謙恭不擅言辭，是很傳統的女人，其實在陳瑞斌身上也很看得到母親這些特質。

三個孩子相繼離家出國學音樂，想想這麼個一生奉獻給丈夫、兒女的傳統母親會有多麼掛心難過！家境不好，那年代的國際電話費是

●曾經讀不到一年的初中。

天文數字，陳媽媽只能從兒子定期寫的信得知一切。這是今天有全球互聯網世代的母親難以想像的一種煎熬。可是兒子有那樣無法抹殺的天份，只能咬牙放他飛向那美好的願景。這個兒子果然不負所望，甚至遠遠超過所望，但陳媽媽仍然只是關心他的健康，絲毫沒想過分享他的光環。

台南永康鄉下的陳家會出了兩代的傑出音樂家也真是蠻奇特的。陳瑞斌的祖父並不識字，那一輩的長輩們沒有任何顯露音樂天份的人。陳爸爸陳振德是唸師範專校時接觸到鋼琴產生興趣，開始借學校的鋼琴自學。陳爸爸的幾位兄弟中，只有一位小了十多歲的弟弟陳振明顯露出音樂天賦。陳爸爸師專畢業去學校教書，於是帶著陳叔叔去學校借琴練習。陳叔叔很有天份，小小年紀就贏得全省比賽第一名。那時的台南鄉下哪談得上什麼音樂環境，陳爸爸也不是音樂專修，就土法煉鋼地自己教陳叔叔，後來也是這樣土法煉鋼地教陳瑞斌兄妹彈琴。就這樣，經由陳爸爸的啓蒙，陳家這兩代栽培出四位傑出音樂家。難怪他被稱做是「台南的巴哈」，因為巴哈家族也是出了幾代的音樂家。

瑞斌大師學琴最奇特的是，一直到唸完維也納和德國的音樂學院，拿到歐洲相等於博士學位的最高演奏文憑，他沒有花過家裡一毛

錢學琴。在台灣是爸爸和叔叔教，在歐洲完全靠獎學金。學音樂從小到大的私人課花費可以堆成金山，陳家可沒有這種財力。當陳叔叔開始在比賽上嶄露頭角，陳爸爸已教不了他，只好送他去找老師學。那時學鋼琴不是很普遍，學費很貴，每周一次的課要花掉陳爸爸做國小老師幾乎半個月的薪水。好在這情況也沒太久，陳叔叔十五歲考進國立藝專(現在的台灣藝術大學)，就不用再付學費了。所以陳叔叔也是相當獨立，十五歲就離家去台北唸書，也不過比十三歲離家的陳瑞斌多了兩歲。家境不好的孩子必須尋找機會，沒有太多選擇。後來陳叔叔替芭蕾舞伴奏什麼的賺了些錢，才能去維也納留學。

現在的小孩幾乎個個學琴，不管有沒有天份，變成是養成教育的一部份。如果是打算專修音樂的小孩，私人課的花費更是不得了。有些家住外縣市環境好的小孩，甚至每星期坐飛機去台北找名師上課，花的不只學費還有機票錢。相較於這些，陳爸爸在他有限的能力範圍內，不花一毛錢土法煉鋼出四個傑出音樂家真是令人難以相信。真的，除了陳叔叔考進藝專前那幾年有花錢學琴，陳家其他小孩都沒花過錢學琴，竟能出了陳瑞斌這樣世界級的大師！

陳瑞斌常愛開玩笑説：「我爸爸是我叔叔的助教，我和我媽媽則是我爸爸的助教。」陳叔叔進入藝專受了正規訓練後，回台南時就會

給陳瑞斌兄妹上課。但因為他半年才回去一次，只好教完留下指示讓陳爸爸照表操課，才會有這「助教」的笑稱。至於陳瑞斌和陳媽媽，是因為陳爸爸有時從學校下課回家晚了，來家裡學琴的學生就由他們先教。幾年前陳瑞斌在一場國外的演奏會後，碰到個比他大六、七歲的觀眾說以前在台灣被他教過琴。原來那是陳爸爸的學生，因為爸爸不在讓他代課。陳爸爸那些學生最大也不過小學六年級或中學一年級，而陳瑞斌那時只是小學一年級而已，就已經能代課教比他大好幾歲的學生。

陳家三個小孩都天生絕對音感。不識字的祖父會有三個絕對音感的孫輩，真的不知是怎麼遺傳來的。其他孫輩也都很傑出，有做醫生、律師的，都各有一片天。讀好一般學科可以靠努力，但音樂天份只能靠天生。電影《莫扎特傳》("Amadeus")裡形容薩列里(Antonio Salieri)對莫扎特的嫉妒，怨懟上帝不給自己那種天份，就是個例子。陳家的故事真的很特別，從陳爸爸對鋼琴自主發生興趣，陳叔叔自小嶄露的天份，到陳瑞斌和陳弟弟都從小被甄試為天賦資優兒童去維也納學琴，陳妹妹也是高中畢業直接保送進大學音樂系。

他們的成就都源自陳爸爸的土法煉鋼。陳瑞斌是校齡超過百年的台南永康國小的傑出校友。小時陳爸爸在台南縣的永康國小教書，

小瑞斌也在那裡就讀，直到五年級左右才轉學去台南市的永福國小。那時陳爸爸下課回家還要教琴，小小的瑞斌在旁邊聽就顯出很準的音感。有個琴行的老板來調音時順便試驗他，發現黑鍵白鍵怎麼按他都聽得出來，就對陳爸爸說要好好栽培他。小小瑞斌那時也不過幼稚園的年紀，就會自己爬上椅子去彈琴。陳爸爸教學生時他就在旁邊聽，雖然還沒學五線譜，最基本的《拜爾教本》一條條他都能記下來，不用看譜就會彈，音感非常好。直到現在還是這樣，不管是大曲還是小曲，只要練過就永遠不會忘。

因為是年底出生，而台灣的學制是以九月出生為學年切割點，所以小瑞斌事實上是早讀了一學年，他總是班上年紀最小的學生。但他天資聰穎，表現絲毫不遜色，練琴之餘學業也不落後。在他那時台南的國小沒有音樂班，是到了他五年級時永福國小才開始辦音樂班。陳弟弟那時三年級，考進第一屆音樂班，陳妹妹則是第三屆的音樂班。小瑞斌五年級轉學到永福國小時，已超齡不能進入音樂班。但他課餘擔任學校合唱團的伴奏，隨著練唱、比賽，倒也受到不少的薰陶。

小瑞斌起先讀國小時，因為離家遠，上學蠻辛苦的。冬天早上天都還黑漆抹烏地就得起床，迷迷糊糊地站著讓媽媽幫他穿衣服，趕搭客運班車去上學。那時班車少，又每站都停，要坐上一個小時才能到

學校。有時趕丟了車，就只好陳爸爸騎摩托車送他去，那也要花上半小時的車程。下課也是自己坐客運車回家。有時因為早起沒睡飽，在車上打瞌睡坐過了站，有時是跟弟弟妹妹玩得到站忘記下車，下一站到了新化再坐回來，又是好遠。後來跟父親任教的是同一個學校了，因為早上7:20就上第一堂課，陳爸爸就六點多先帶他去學校，先用學校的鋼琴練習，練完才吃早飯然後去上課。

畢竟還是孩子，小瑞斌雖然已經喜歡彈琴了，但練琴還是要爸爸盯著。陳爸爸為防止孩子們貪玩看電視不練琴，規定他們每天練琴要錄音。三個小孩練琴，陳爸爸每晚真的花好幾小時聽完所有的錄音帶，絲毫不放鬆。今天的瑞斌大師是自律甚嚴的鋼琴家，陳爸爸功不可沒。

孩子哪個不貪玩？聰明的小瑞斌就想出對策，把電視聲音關掉，邊看卡通邊練琴錄音，就這麼從黑白電視看到彩色，鋼琴也照樣彈得出色。有趣的是，小時這麼一心兩用，現在的瑞斌大師卻說他無法一心二用，一次只能做一件事，這一生就只選定彈琴這件事了！

是這樣的家庭教育，不難理解為什麼今天的瑞斌大師那麼謙恭、規矩，所有的熱情只在鋼琴上爆發。他的嚴謹規矩在日常生活處處可見。比如說在餐廳吃飯，他脫下的外套會小心掛好在椅背上，或整齊

地折好放進背包，絕不會隨手丟在旁邊的椅子上。如果拿一張白紙寫東西記事情，他會從最上角開始寫，一件件整齊地寫到整張紙兩面都滿了為止，而不像多數人是在紙上大筆一揮隨處開始寫，記完這件事就丟掉，下件事再拿一張紙來寫。大師的愛物惜物，隨處可見。

那時的鄉下小孩沒有玩具之類可玩的東西，最多就是跟鄰居小孩追著玩、爬樹、抓蟲一類的。陳爸爸在家時小瑞斌就是被盯著練琴寫功課，小朋友叫他也不敢出去玩。爸爸如果不在，他就會跑出去跟他們爬樹、玩彈珠、昂啊飄那種傳統紙牌。那時陳家後面是傳統菜場，下午收市了這群小孩就在那裡追啊跑啊的玩。他們住的學校宿舍空地很多，陳爸爸都會栽種一點蔬菜，後來又種了木瓜、番石榴等水果，院子裡還有菩提樹，看今天的瑞斌大師那麼不擅肢體語言，還真難想像陳媽媽所說的爬樹高手小瑞斌呢。

宿舍的隔壁鄰居是校長。那時的宿舍都是日據時代留下來的木造日本式房屋，牆壁很薄完全沒隔音。鄉下大概只有陳家小孩在練琴，而且是三個。常常練到隔壁校長家一直敲牆抗議。後來陳瑞斌到了維也納也是因為練琴被鄰居趕得搬家好幾次。彈鋼琴的人就是有這種煩惱。可是，音樂跟運動一樣，不練就不會好。嫌吵不讓人練琴，這個社會又怎麼聽得到音樂家苦練之後呈現的美好音樂呢？

●曾在台南市住過的舊家巷口。

[5]

　　瑞斌大師的學琴生涯中，功不可沒的一位人士就是叔叔陳振明。從小瑞斌小學一、二年級開始，叔叔就定期回台南指導他，跟他「玩」鋼琴，以潛移默化的方式刺激他的技巧成長。去維也納學音樂是叔叔的主張，一開始在那裡的生活和選學校也是叔叔一手包辦，可說神童瑞斌變成瑞斌大師的催化劑就是陳叔叔。

　　假如鋼琴是一種語言，那麼小小瑞斌很早就顯露這語言天份。老師教一般的小孩彈琴總是先跟他們玩，再慢慢培養出興趣。但陳叔叔教小瑞斌就不需要這個階段，直接講音樂他就能吸收，在鋼琴上他不是漸進而是躍進的成長。小小年紀他就在彈大曲子，出去比賽常常是年紀最小的，他卻毫不畏縮，跟比他大的選手拼技巧。在那個年齡層不夠成熟談不上什麼詮釋，主要是比技巧，通常都是他得獎，所以早早就建立了自信。

　　在叔叔眼裡，陳瑞斌天生是屬於舞台的。因為他的人格特質，上了舞台有種讓人感動的爆發力。他從小就有一種霸氣，是在舞台上才會顯露出來的。有太多人學音樂不敢上台，就像很多人有駕照不敢開車，所以大多數的人只能當觀眾。但陳瑞斌的天生使命就是表演，所以他成為職業演奏家。有些人的演奏之路坎坷，他則是發展順暢。他從小就很

有自信，就像一些大牌藝人，上再大的舞台也不怯場。他的讀譜能力很強，有些人上台演講會掉詞，可是他從來不會忘記譜，背譜很厲害。他在生活上很健忘，很多東西不記得，也許是心不在焉吧，可是背過的樂譜就幾乎永遠記得。凡是跟鋼琴有關的，只要是他知道的曲子，作品號碼、調性他都記得。陳叔叔陪他在維也納那幾個月就注意到，不過是十三歲的孩子，他只要空下來的時間都在讀譜、背譜，嘴裡還會一直在唱，有時人家以為他是瘋子。他在音樂會之前練琴常常是在練下一次演出的曲子，不是在練今天晚上要表演的東西。他給自己的規劃在那麼小的時候就是這樣的，他的頭腦已經跨到下一步去了。

因為陳叔叔在維也納待過，知道國外的音樂養份比台灣多，認定陳瑞斌就是該往國外發展，把他送去國外會比留在台灣好。這是教育體制的問題。在台灣即使是唸音樂班，到了高中就必須減少練琴時間去讀書，但在維也納就可以自由成長，練琴的時間很多。是叔叔的堅持，陳瑞斌才會那麼小就出國習琴。現在回頭看，陳叔叔也說當年是下了個賭注，讓他離家失去父母的愛，還要獨自面對生活的辛苦。好在他個性堅毅，能夠適應異鄉的生活。那時叔叔跟他說，他的人生有兩種選擇：一個是台灣，一個是維也納。因為家裡經濟狀況不好，他就要認命，他只能有一個選擇。留在台灣就不能有太大的夢想，去了維也納就沒有回頭路可走。

在飛機場時陳爸爸跟他通了最後一次電話,問他是真的想去維也納嗎?那時陳瑞斌當然是想去。沒去過維也納,很興奮;那個年齡的小孩,父親管教那麼嚴,能脫離家裡怎麼會後悔。出去以後看到的、經歷的跟想的不一樣,但已來不及了,不能回台灣了,因為回來在課業等各方面銜接不上了。但他並沒後悔過,維也納的人文氛圍是世界上任何地方都比不上的,所以他畢業後仍然留在那裡。

一到維也納就去考音樂學院,因為他程度好,考進國立和市立兩所音樂學院,而且是以十三歲的年齡考進大學部。起先因為兩所學校的教授都想爭取他,所以他是兩邊都唸,要練兩套課程,幾乎整天都在練琴,回到家還要跟叔叔學德文,還好年輕體力好,也撐了半年多。雖然不會德文,但他鋼琴的程度夠好,所以大學部的課程都能適應。樂理課是用德文教,他不會德文,就乾脆把整本樂理逐字逐句背下來,考試照樣過關,非常厲害。術科方面兩間學校教的曲目不同,練起來是蠻辛苦的。有一次國立音樂學院的學生演奏會是全套巴哈,每個學生都要練巴哈,而市立音樂學院那邊又在教別的曲子,他真的整天練琴都來不及。半年下來覺得實在太辛苦,就選擇了跟隨市立音樂學院的教授。其實兩邊的教授都很棒,但是市立的伊利耶夫 (Dianko Iliew) 教授單身未婚,把學生當自己的孩子照顧,能給少年瑞斌欠缺的溫暖親情。

　　那時維也納的音樂學院都要年滿十五歲才能進大學部，卻破格讓十三歲的陳瑞斌入學。進入大學部在學費上也佔便宜，因為那時奧地利還將台灣列為開發中國家，給與全額獎學金，他只要負擔生活費就行了。

　　叔叔帶他出國，到了維也納也是靠叔叔安頓好一切，替他找住處、租鋼琴，教他德文，幫這個少不更事的孩子跟教授建立感情。陳叔叔自己也是單身漢，那幾個月卻變成少年瑞斌的嚴父兼慈母。維也納的音樂學院沒有學生宿舍也不安排寄宿家庭，陳叔叔必須在短時間內教會他如何獨自生活，養成他沒人督促也定時練琴的習慣，所以那段時間對他相當嚴格，務必養成他有紀律的生活習慣，還要教會這個十三歲的孩子如何規劃那非常有限的金錢資源。從小受父親的嚴格管教，到國外有叔叔幫忙立下生活規範，陳瑞斌真的沒有辜負這一切的管教與期望，他明白這樣的機會不是他的家庭背景輕易可得的，他從來不曾放縱自己，一生都律己甚嚴。

　　那幾個月中叔姪倆創造出了《陳氏餐點》，到現在瑞斌大師說起來還是挺懷念的。兩個單身漢能燒出什麼了不起好吃的東西？懷念大概是因為，那是他最後一段有個長輩在身旁有「家」的日子，是他最後一段享受家庭溫暖的日子。從那以後他獨自生活，然後弟弟到了維

也納他要負起照顧之責，開始演奏生涯之後未婚的他過的是遊牧民族的生活。那幾個月是他做為一個被照顧的孩子的最終記憶，是童年的休止符，從那以後他就一躍成為十三歲的大人了。

《陳氏餐點》的招牌菜是「肝奶酪」(Leberkäse)。這東西是德國巴伐利亞特產，名字看起來以為是奶酪，其實是將香腸肉、奶酪和肝臟拌在一起，煮成長條狀，然後切成厚片油炸或燒烤。奧地利人把它油煎然後夾小麵包(semmel)變成三明治，或是切片去烤然後沾芥末醬吃。這Leberkäse蠻香的，又油油的適合在發育階段的男生練琴的體力所需，陳氏叔姪把它當台灣肝腸用，切片來炒菜或炒豆子什麼的，配著米飯吃，也算是一大發明吧！

細心的叔叔也會顧慮到他的情緒抒發，知道他需要同年齡的朋友。還好那裡也有台灣去的家庭有差不多大的孩子，有些正好也是學音樂的，可以做個伴。他的成長得自很多朋友的幫忙，不只是男生，女生的朋友也很多。有些女生朋友讓他感情得到滋潤，彌補父母不在身邊的缺憾。這些友情是他很重要的音樂灌溉，這些朋友有長輩有平輩，帶給他歡樂和溫暖，是他生活中很重要的安定元素，讓他感恩到今天。

　　十幾歲的男生免不了會有少年維特的煩惱。父親嚴厲，叔叔就成了他傾訴的對象。說到這，陳叔叔笑著抱怨那時電話費常飆到一個月一萬多台幣，在那年代是一般人一個月的薪水！多半時候是叔叔打過去，跟他聊生活點滴，安慰他、聽他訴說，紓解他想家的痛苦。兩小無猜的純情，少年瑞斌也經歷過兩次。純純的感情多少也幫他渡過獨處異鄉的煎熬，讓他在音樂動力上有深一層的體會。問到他為什麼不結婚？他會說，他是個清苦的音樂家，賺那點錢沒法養家，不能讓人家女孩子跟著吃苦。不過，陳叔叔倒是覺得，他天生屬於舞台，不願意被管束，很怕有人把他綁住，所以只要有女孩子一說想結婚就會把他嚇跑！

　　在叔叔的口中，陳瑞斌是個「怪物」。為什麼呢？「『怪物』就是個沒有辛苦的東西，不管人家怎麼看他，他都可以衝。比賽的辛苦他可以突破。他不怕失敗，他大概沒有『失敗』這兩個字，他只有『成功』。那種苦一般人沒辦法承受的。」他在舞台上的爆發力跟他的成長過程有很大的關係。生活的種種不安定，總是在缺錢，逼著他在音樂中發洩一切。現在學音樂的小孩多是家境優渥的，出國留學寒暑假都回家省親。陳瑞斌可沒這種福氣。那麼小離家，十年後才能再見父母，所有的苦他都壓抑了下來。一切，他只在音樂中發洩。

　　帶他去維也納是因為那裡的音樂養分夠，帶他去吸收養分。確實他一去就很開心，二十四小時都有古典音樂電台可聽，還有歌劇院、數不清的音樂廳。在那裡光是聽音樂他就已經進步了。如果留在台灣他在音樂上的成長就完全不一樣了。在台灣多半就是走上音樂教育、音樂行政的生涯，當個教授、系主任、院長什麼的。在國外他可以學到真正的西方文化。歐洲古典音樂是西方人的標準才是標準，留在台灣學不到它的精髓。去國外就是要吸收那邊的養份，瞭解國外那套標準。而瑞斌大師也不負所望，在國外成功了，再回饋台灣。

　　陳瑞斌確實是很早就在維也納嶄露頭角了。雖是個不會說德文，初來乍到的亞洲少年，真正的天份在「音樂之都」可不會被忽視。到維也納的第一年，還不滿十四歲，教授就把他的錄音送去電台播放。十六歲時，還沒參加國際大賽之前，維也納蕭邦音樂協會舉辦的藝術節就幫他出了唱片。那年代灌的還是黑膠唱片，是他生平第一張唱片，維也納二十四小時開播的國立音樂電台也播放了這張唱片。

　　台灣要再出一個「陳瑞斌」大概很難了。台灣學音樂的人很多，天份高的人很多，可是這些學生多半家境優渥，欠缺生活的磨難，往往在音樂的詮釋上就少了屬於個人的深度解讀。本身是著名

鋼琴教授，陳叔叔認為藝術的表現需要辛苦煎熬的成長才能更深入。陳瑞斌成長的過程沒有父母幫忙，甚至要照顧弟弟，還得自己面對被鄰居趕走搬家的漂泊、比賽的殘酷、旅途中的吃住問題、沒錢的困頓，人生的各樣苦他在二十歲前就都獨自經歷過了。所以他可以彈意境很深的曲子，他心底深藏了太多的傷痛。可是這些苦打不倒他。家境讓他的生命充滿逆境和不順，但是他勇於突破，他是「關關難過關關過」。他有著驚人的意志力。國際大賽的參賽者都有父母、老師陪著去，陳瑞斌什麼都沒有，就是一個人搭火車去比賽，一切自己處理。他看到成功就忘了所有的苦，想到成功他就能咬牙忍下所有的苦。

　　跟陳叔叔談陳瑞斌，反覆聽到的用詞就是「人格特質」，是這特質主導他在音樂上的成長。另一個陳叔叔愛用來形容他的名詞是「怪物」，說他從小彈鋼琴力道就很大，像個「獅子」。在維也納他們租了架小鋼琴，還用棉被包起來彈，但才兩、三個星期鄰居就抗議，整棟大樓住戶聯名把他們趕走。他才十三歲，彈琴的力道就那麼大，這也是他的一種特質。叔叔看到他不同一般的特質，說服他的父母讓他出國，下了個大賭注，賭他在國外會吸收到最好的養分，賭他獨自在國外吃苦會粹煉出更好的音樂。這個賭注開了大紅盤，今日的瑞斌大師很感恩父母、叔叔放他出去接觸那麼廣大的音樂世界。

其實這就是做長輩的在孩子身上的投資，每一種可能性都讓他去試試看。但能一路熬過辛苦又能成長，這就是陳瑞斌的特質。欣賞他的演奏就是欣賞他的人格特質，體現在他的音樂當中。這就是為什麼一首曲子不同的演奏家表現出來的會不同。

他沒有家人在身旁，又一直缺錢，生活很辛苦，還好也交了些朋友安慰他的孤寂。熬過那麼多年，父母當然希望他學成歸國找個教職安定下來，他一樣是不願受束縛。生活上他是極規矩的人，但一牽涉到音樂他就不願意被束縛住。在叔叔看來這也是他的特質：他就是屬於舞台的，就因為不受束縛他才能堅持一直走他的路。

父親是小學老師，工作是規範小孩子行不踰矩；叔叔是大學教授，工作是激勵天份跳出框架的發揮。陳瑞斌很幸運，有父親幫他打好人生的根基，然後有叔叔帶他展開音樂的翅膀。十三歲就去歐洲讓他能及時真正接受到那裡的人文薰陶。如果二十多歲才去留學，骨子裡的東方文化基礎已經盤根錯結，很難再吸入真正的歐洲文化精髓。十三歲的神童也才剛把技巧練好而已，智識上的成熟度還談不到詮釋音樂的階段，送去歐洲正好接軌學習他們對樂曲的解讀。陳瑞斌自己說過，所有的技巧他在十六歲就學完了，接下去的年月都是在學習詮釋，去不同的國家學習不同的風格與文化。畢竟歐洲古典音樂是歐洲

人的東西，在大師級的演奏舞台上，差那一點的人文養成所表現出來的音樂就騙不了樂評和內行聽眾的耳朵。就好像西方人來彈中華國樂，我們聽起來感覺就是少了那麼一點。

2014年陳瑞斌應邀在北京國際電影節開幕時表演。他在台上彈琴時，後台有幾個等候演出的大陸音樂家以為前台在放錄音帶。這些音樂家都是樂團首席，還有著名的歌劇男高音，他們以為「怎麼現在在放CD呢？」。演出完大夥吃宵夜，陳瑞斌問他們為什麼會以為是在放CD，他們說因為那聽起來不像華人鋼琴家所彈，他們以為是在放外國鋼琴家的CD。

所以陳瑞斌真正的音樂基礎是在維也納養成的。他去歐洲的年紀讓他接受到最正統的訓練，他在歐洲、在國外的比賽和演奏經歷，現在的台籍鋼琴家無人能及，他吃的苦在台灣的音樂界大概也沒人比得上，他的驚人意志力，在叔叔眼中都是他自己創造出來的音樂特質。

初到維也納都是靠叔叔在跟教授做公關，請教授吃飯，拜託教授多照顧他。這些事少年瑞斌並不知道，還跟朋友抱怨叔叔管教太嚴格。其實叔叔是用心良苦在替他未來的獨自生活鋪路。叔叔甚至不反

對他小小年紀就談些兩小無猜的感情，讓他的生活中有些溫柔，化解叔叔的剛硬，也幫助他去體會音樂裡的浪漫。

公關、做人，都不是十三歲的他能懂的。在維也納他聽到那些大人在講「做人」，他不懂那是什麼意思，在家時沒聽父母講過這兩個字。人怎麼用「做」的呢？怎麼「做」法？那些大人被他問倒了，也講不出人要怎麼做。後來他就觀察他們在做些什麼，看他們每次說到「做人」時到底是在做什麼，才體會到這兩個字的意思。瑞斌大師給人木訥、不擅言辭的印象，其實私底下聊天時他也會嘻嘻哈哈很幽默，尤其在講到音樂時更是健談，常有神來之語。為什麼面對外界給人這樣不同的印象？這又牽涉到他的特殊成長過程了。人類社會在面對媒體或客人時必須用比較正式的語氣，不是平常談天的白話。這些精深的辭藻是高中才教到的，而陳瑞斌只唸完小學就出國了，到維也納又直接進了大學，所以中學這一段他是完全空白的。物理、代數、化學、英文、史地這些中學課程都跳過沒修，小學以後他就直攻樂理，其它的知識則是靠他的求知慾自修而得。

雖不懂公關和做人，陳瑞斌卻自然而然知道怎麼面對媒體，這又是陳叔叔所說的特質了，他就是個天生屬於大眾的人物。十六歲第一次贏得國際大賽，就獨自面對媒體訪問。以後每次大賽完都有訪

問，也沒人教，他就自己摸索著學習面對媒體，他也不知道自己的應
對進退對不對，反正就從錯誤中學習吧。可是台灣的媒體生態不同於
歐洲。第一次回台灣表演大概是二十歲出頭，因為是代表台灣贏得大
賽首獎受邀回國演出，一下子要面對所有的媒體，還要面對文化界的
長老們。現在的明星們都是由父母或經紀人處理媒體，當年的他沒有
經紀人，父母沒有這種經驗幫不了忙，在台灣又沒有師長可以求教，
那些媒體記者都是資深文字工作者，他也只有硬著頭皮獨自面對。中
文不夠好，不會那些精深的辭藻，開口前心裡字斟句酌，給人不擅言
辭的印象。但他畢竟智商極高又有意志力，憑著自己也弄懂了如何應
對。講到這，陳叔叔忍不住斷言，這種特質是把他放在任何行業都會
是成功的人。

　　才二十五、六歲的陳瑞斌就已是國際級的鋼琴家，要面對那麼大
一個世界的各種社會面。十三歲開始的一切讓他早熟，雖然父母、叔
叔和周邊的很多人幫助他給他機會，但是是他的人格特質造就了他的
成功。幫助他的人們不只是受到他的音樂感動，應該也受到他的人格
特質吸引吧。

●左起：叔叔、嬸嬸、媽媽。

[6]

　　十三歲考進維也納市立音樂學院的陳瑞斌，被當時學校最大牌的伊利耶夫(Dianko Iliew)教授收入門下，一教就是八年，直到他畢業。伊利耶夫是保加利亞人，曾經受教於李斯特的弟子，本是很出色的鋼琴演奏家，不幸車禍受傷後，轉而專職鋼琴教育。在歐洲幾十年，陳瑞斌碰到的鋼琴名師幾乎都出自李斯特弟子的門下，可見李斯特對歐洲音樂的影響。伊利耶夫未婚，所有時間奉獻給學生，把陳瑞斌當自己孩子般照顧。當時他同時考取維也納國立與市立兩所音樂學院，兩邊都是最好的教授收他，最後選擇市立音樂學院的重要因素就是伊利耶夫教授對他的照顧。才十三歲又不會德文的孩子，有個師長特別關懷，要離奧回台的陳叔叔才放得下心。教授對他很有耐心，上課時等他查字典，弄懂說的是什麼才下手彈琴，課餘也很關心他的生活狀況。學生演奏會時，這麼一群年紀大上那麼多的西方同學，教授卻總是把他排在壓軸演出，讓他對自己的琴技越來越有信心。在這身心成長關鍵的八年，伊利耶夫教授是他生命中最重要的人物。

　　十六歲第一次參加「拉赫瑪尼諾夫國際大賽」一鳴驚人後，開始在奧地利及鄰近國家有正式演奏的邀約。但是到了十九、二十歲時

演奏邀約擴展到了東歐國家，陳瑞斌才真正認為自己進入了到處跑的職業演奏生涯。在那之前，因為在維也納音樂學院的課業尚未完成，而語言方面也仍在學習階段，演出的地域與頻率都受到限制。十八、九歲時，音樂學院的學科課程已唸完，剩下的只是鋼琴課，而人格比較成熟了，語言障礙也克服了，他才能自由地追求熱愛的演奏舞台。有了經紀人安排演出機會，他開始以維也納為據點跑遍東、西歐去演奏。而所謂的據點維也納，也只是他放東西的地方，只是他偶爾而回去上課的地方，只是略不同於旅館，用來睡覺的地方。

因為仍然要上課，也還在參加比賽，這時期的陳瑞斌只是在歐洲坐著火車跑。這段歲月的上課也不僅止在維也納。從維也納音樂學院以第一名特優畢業後，他又考進德國的漢諾威音樂學院(Hannover Hochschule für Musik)，追隨名師阿里瓦迪(Arie Vardi)習琴。瓦迪大師除了本身是頂尖的鋼琴家，還教出許多世界知名的演奏家高徒。去德國深造時的陳瑞斌已贏得許多國際大賽的大獎，但他感覺琴技仍需精進，一方面也因為德國是歐洲的音樂重鎮，他必須學習他們的音樂文化，也有市場上的考量。因為他已在維也納修完了做為鋼琴家所需的學科課程，漢諾威音樂學院特許他只須每月去一次上鋼琴課，所以他仍是以維也納為據點，每月坐火車去完成德國的課程，取得歐洲的最高演奏文憑，相等於美國的音樂博士學位。

　　漢諾威音樂學院不收學費，一年只錄取兩個學生，很難考進去。瓦迪是以色列籍的鋼琴大師，很注重作曲理論，那時也剛搬去德國，陳瑞斌是瓦迪大師在歐洲教的第一批學生，也是比賽得獎最多的學生。每個月他會帶著好幾首曲子去上課，一彈就四、五個小時，演出獨奏會都沒這麼累。

　　那幾年的上課期間他還是住在維也納，每個月一次坐十五個小時的火車去德國上課。為了省旅館錢，他都坐夜車，而且只買得起普通硬座，不是臥舖。到漢諾威是清晨，離上課時間還早，他就在車站長椅上補眠。那種時間車站裡只有紅十字會還亮著燈，有幾次當他是無家可歸的遊民，招待他喝熱咖啡吃救濟餐，現在回憶起來他還說挺好吃的呢。有一次被警察當遊民驅逐，他奔跑時琴譜從背包裡掉出來，警察才知道他是學生，後來也就不趕他了。

　　這樣的磨難，今日身著燕尾服的瑞斌大師也只是笑著述說，沒有怨懟。

　　漢諾威音樂學院的畢業考是大事，光是排檔期就等了一年半。考試除了全體老師到齊，還開放大眾入場，完全是正式演奏會。這是最高演奏文憑的畢業考，當然應該是公開演奏。整個考試除了一場鋼琴獨奏會，一場與室內樂團重奏，還有一場與國家交響樂團協奏的演出，根本就是職業演奏家的規格，難怪排期要等那麼久。

　　1994年從德國畢業之後，陳瑞斌一邊到處比賽，一邊還去法國、義大利等國家學琴。一次大賽之後，他見到傳奇俄國鋼琴大師拉札爾貝爾曼(Lazar Berman)。那時貝爾曼已聽聞過這個琴技超群的亞洲青年，表示出收他為徒的興趣。可是，陳瑞斌還是足足彈了幾個小時給大師聽，才獲大師點頭。貝爾曼大師從不在學校授課，更不輕易收徒，畢生教過的學生不超過十個，陳瑞斌是唯一的東方人。以歐洲古典樂界極重視文化傳承的觀念，貝爾曼這樣的傳奇大師收陳瑞斌為徒是極為不凡的一件事。

　　隨貝爾曼大師習琴也是每月一次。六年的時間裡，每個月看大師在歐洲哪裡演出，陳瑞斌就去那個城市找他上課。這時他的演奏技巧已臻成熟，大師的教導全在俄國音樂文化的解讀與傳承，以及培養他成為真正頂尖的演奏家。這段歲月裡，在貝爾曼身上他親眼見到、親身體認到，為音樂、為演奏全心不悔奉獻一切的大師風範，成為他自己終生奉行不渝的榜樣。

　　但是每月一次的上課對二十出頭的陳瑞斌也是每月一次的受難。貝爾曼很沒耐心，罵人又毒，對臉皮薄的陳瑞斌而言，彈不好就是一場災難。因為從小離家獨自生活，造成陳瑞斌極為小心謹慎的性格，彈琴也不免瞻前顧後，又想這樣又想那樣，怕漏了什麼。踫到這種時

候貝爾曼就會毫不留情面地批評，要他自己想清楚到底要怎麼樣體現音樂。被罵了，他總要在椅子上瑟縮幾分鐘，先想辦法平復受傷的感情，然後理清頭緒，才敢再開始彈給大師聽。「貝爾曼」接近德文裡的「熊人」之意，大師也真的虎背熊腰就像隻熊，彈琴力道很大。陳瑞斌沒有那種體格，但是仍然從大師那裡學到擴張指力的訣竅。經過這樣痛苦的磨練，貝爾曼傳授了華麗激昂的俄國精髓給他。

下了課常常陳瑞斌要陪大師走去火車站搭車。這時的貝爾曼就會和藹地與他聊天，講訴自己一生的故事，因政治原因被禁足不能出國演出，被秘密警察KGB調查的苦楚，卻從不放棄對音樂的堅持，在潛移默化中塑造了陳瑞斌做為音樂家此生不渝的風骨。

經過貝爾曼六年的調教，陳瑞斌知道自己的學習階段已可結束，他已全然準備好成為一個世界級演奏家。他不再參加比賽，演奏地域不再受限於歐洲。過去他也偶而受邀回台灣演奏，現在他開始大量地跑亞洲與美國表演，開始做空中飛人，開始以飛機為家的生活。

瓦迪大師是很照顧學生的老師，與陳瑞斌相處得很融洽，也無私地傾囊相授。隨貝爾曼大師習琴則不同，不是為文憑，純粹是追求藝術上的精進。三位最重要的老師，伊利耶夫打下他的基礎之外還給他

許多溫暖，瓦迪教他藉由作曲理論去深入瞭解樂曲，貝爾曼則細度磨礪他成為超群的演奏家。

去法國、義大利學琴都是靠獎學金。那是資訊不發達沒有網路的年代，陳瑞斌又沒有錢，只能靠自己到處找資訊，哪裡給他獎學金就去哪裡上課。在法國、義大利跟的老師有些是很早期就贏過柴可夫斯基大獎的，他大概一、兩個月去一次，就這樣持續學習了一、兩年。這段獎學金歲月中也去過德國和一些其它國家的音樂學院，可說他的學習足跡遍佈歐洲。

歐洲極重視正統文化的傳承，截然不同於美國的鼓勵發揮創意。在歐洲學音樂，到這麼多不同國家跟這麼多不同老師學習，對職業演奏家的養成是很重要的，因為會吸收到很多不同的資訊和想法。跟貝爾曼上課的時候，大師都讓他彈俄國作品，彈俄國樂派祖師爺李斯特的作品。法國老師就會讓他彈法國作曲家的東西，在別的老師、別的學校又學別的東西。這就是在歐洲浸淫多年的好處，能真正深入接觸每個國家不同的音樂與文化。

有次演奏會陳瑞斌彈一些非俄國的曲目後，歐洲樂評家大為訝異讚賞，以為他已經受貝爾曼影響極深，沒想到竟然他在彈非俄國作品

時那些俄國色彩不見了。今天的陳瑞斌已然躋身大師之列，在舞台上已有表現自己的東西的自由。可是在歐洲的學習、比賽階段，必須是彈什麼曲子就要詮釋出那個國家的文化傳承。

歐洲的音樂教育信念是，學什麼作曲家的作品就去那一國，對文化傳承分得很清楚很嚴謹，德國就是德國，法國就是法國。而美國就大不相同，很鼓勵自由發揮創意。如果彈得缺乏該有的文化傳承，歐洲的老師和樂評都會指出來說彈得不像，甚至有時觀眾也會有這樣的要求。這是對作品的一種詮釋，跟美國所謂的詮釋不一樣。歐洲對藝術的要求這麼嚴謹，在那裡要彈得好又要表現出自己的東西是很難很難的。

文化傳承上的詮釋之外，還要有讀譜的功力。對陳瑞斌而言，讀譜不是說視譜去彈出來。他那天使手指拿到什麼譜都能立刻彈出個七、八分，但他自認視譜能力並不是最好。他所受的訓練讓他拿到新譜時都先看和弦，而不是去視譜彈出曲子。因為視譜會分散注意力，有些東西會看不清楚，就妨礙了對曲子的解讀。視譜只能彈出個大概，從和弦才能看出作曲家創作的精神和功力，和弦是怎麼配置的，對音樂的要求是什麼。要研究這些就不能從視譜下手。就像讀書，要讀通就必須瞭解書中的涵義，要去感受作者所寫。如果只是表象地將

文字走過一遍，對內容最多只瞭解百分之五十。多年的習慣讓他拿到新譜會先看和弦，看完一遍就對曲子有了一定的瞭解，有了印象知道曲子長什麼樣子，對曲子有正確的印象，而不是視譜彈過一遍那種粗淺的印象。新譜到手當然不熟，但分析完和弦的不熟要比視譜而彈的不熟更精確些。

●上課八年的維也納市立音樂學院琴房。

[7]

十多歲還在台灣的時候，從收音機聽到拉赫瑪尼諾夫的音樂就深受感動，就驚訝世界上竟然有這麼好聽的音樂！是因緣際會還是天命註定？陳瑞斌，一個台灣鄉下出生的孩子，憑著自己闖蕩，竟然踏入拉赫瑪尼諾夫一系的嫡脈傳承。是因為那麼小就受拉氏的音樂感動，是因為同樣遠離家鄉的痛苦，讓他潛意識中一直往那個大氣、悲情的方向走嗎？十六歲第一次參加國際大賽就是「拉赫瑪尼諾夫大賽」，而且還獲得大獎，是那個大賽最年輕的得獎者。多年後，陳瑞斌又締造紀錄，在接連兩個晚上演出拉赫瑪尼諾夫的全套鋼琴協奏曲和《帕格尼尼主題狂想曲》。這一切，是冥冥中註定了嗎？會不會他前世就是個俄國音樂家？有次在莫斯科的柴可夫斯基音樂廳演出之後，好些俄國觀眾跑到後台看他，七言八語的講俄文他也聽不懂。其中竟有位俄國老太太邊說邊流淚，嚇他一跳，以為自己彈錯什麼了。經過翻譯才知，老太太說他前世一定是俄國人，否則不可能把他們的語言(音樂)說得(彈得)這麼好。

已故俄國鋼琴大師貝爾曼是傳奇演奏家，不是音樂教育家，畢生絕少收徒，卻收了陳瑞斌這個亞洲學生，而且一教就是六年。音樂教育家的主要工作是教育，夠資格或不夠資格的學生都盡量收，有點像是有教

無類的理念，盡量栽培學生希望能有特別的收穫。專業演奏家收徒就大不同了。演奏家奔波世界演出，沒有什麼時間教課，肯收的學生一定是極有潛力值得傳承的對象。貝爾曼這一系傳承不但與拉赫瑪尼諾夫有密切關聯，而且直線上溯到李斯特。經過貝爾曼六年的調教，陳瑞斌知道自己的學習階段可以結束了，已然準備好做為專業演奏家了。

當時還有一位俄國傳奇大師里赫特(Sviatoslav Richter)，也是陳瑞斌極崇拜的鋼琴家。里赫特是個天才，經父親略為啓蒙之後開始自學鋼琴，十五歲就成為當地歌劇院的伴奏，爾後成為二十世紀最偉大的鋼琴家之一。那時的陳瑞斌已是嶄露頭角的青年鋼琴家，特地去找到里赫特彈過的琴練習，虛擬與大師的交融。在他心中，大師彈的拉赫瑪尼諾夫《第二號鋼琴協奏曲》無人能及。他與大師有過一面之緣，可惜八十多歲的大師不久就過世了，無緣拜入門下。

貝爾曼的老師戈登懷瑟(Alexander Goldenweiser)與拉赫瑪尼諾夫在莫斯科音樂院同班，二人是很要好的同學，拉赫瑪尼諾夫作了好些曲子獻給戈登懷瑟。當時二人都受教於名師席洛悌(Alexander Siloti)門下，拉氏所作的《第二雙鋼琴組曲》就是由席洛悌和戈登懷瑟首演。而戈氏不只是出眾的鋼琴家，文學方面也很出色，是大文豪托爾斯泰(Leo Tolstoy)的弟子。

席洛悌是李斯特嫡傳弟子，也是拉赫瑪尼諾夫的親表哥，那時已經是譽滿歐洲的鋼琴家，且是莫斯科音樂學院的教授。俄國變天後逃到美國，在茱莉亞音樂學院任教以終。席洛悌本身也畢業於莫斯科音樂學院，受教於柴可夫斯基。畢業後又隨李斯特習琴，是其重要弟子之一。除了鋼琴，席洛悌也是傑出的作曲、編曲家，曾經擔任柴可夫斯基的樂曲編輯，也改編了很多拉赫瑪尼諾夫的曲子。

那段時期的帝俄，經過百年的醞釀，在文化、音樂、藝術上爆發出許多的炫麗光芒，音樂家與文人互相酬唱，是多麼令人嚮往的藝文大時代！帝俄瓦解後這些天才避走異鄉，有些因生活窮困潦倒而沒落，有些則因鄉愁爆發出更深沈動人的創作。陳瑞斌雖不是俄國人，但是因為鄉愁大概特別能融入那種悲情吧。

●維也納市立音樂學院。

[8]

　　陳瑞斌的奇特人生故事中，比賽也是一大傳奇。在短短幾年中他可以連奪十八個國際鋼琴大賽的大獎，真的不是尋常人能辦到的。

　　每次參賽都要練好二十首左右的大曲子，不是會彈就行，而是要每個音彈到完美。上課、練琴之外，他得花時間買菜、燒飯、洗衣，還要照顧那時也到維也納學音樂的弟弟。做完這一切，陳瑞斌還能不停參賽不斷得獎，天份與毅力真的非常人所能及。

　　參賽，因為他愛演出，也因為能賺錢。那時弟弟也考進維也納音樂學院學中提琴，雖也是學費全免，但家中無法負擔兩個小孩在海外的生活費用。陳瑞斌發現大賽獎金很高，贏一次頭獎就幾乎賺到一年的生活費，就咬著牙不斷參賽。就這樣，身為老大的他十七歲開始自食其力，不但不再靠家中資助，他賺到的獎金甚至還資助了妹妹去美國新英格蘭音樂學院(New England Conservatory)唸鋼琴碩士的費用。

　　十六歲開始參加國際大賽，連奪十八個大獎，他完完全全是靠自己。看看今天十幾歲的媽寶孩子們，多是抱著電腦玩遊戲，最多是由老師呵護著練琴。身在異國語言不通的少年瑞斌，在沒有網路、資訊閉塞

的年代，全靠自己到處搜尋比賽消息。他就讀的維也納市立音樂學院 (Vienna Conservatory)並不教他們如何參賽，或者如何成為職業演奏家。學校只教他怎麼彈琴，教他樂理，其它的都要靠自己。怎麼報名、比賽注意事項，學校全不管。西方人的社會文化是很尊重私領域的，教授不太會參與學生在課堂之外的發展。想參賽要自己想辦法，歐洲的老師比較務實，比較專注在教學工作的本業上，不像亞洲或美國的老師會鼓勵、幫忙學生參賽。孤獨在異鄉的少年瑞斌，因為無法壓抑的熱望與驚人的意志力，替自己在國際大賽的舞台上開闢出一片疆土。

學音樂的人很多，絕大多數都是學完就去教琴謀生，一邊找機會公開演奏。陳家的父親、叔叔、弟弟、妹妹都學音樂，可也全都是以教學為主。但這不是陳瑞斌要的。他熱愛彈鋼琴，不上舞台演奏怎麼跟別人分享自己的琴聲呢？他不教琴，而選擇純然只演奏的生涯。他並不是出身在音樂演奏世家，也並沒什麼特殊的情況啓發他去做演奏家。他是個極為專注心不二用的人，他笑自己沒有那種天賦可以一次做十件事情，所以乖乖地認定一件事就全力去做。他認定要一輩子在舞台上演奏，以他沒有金援沒有人脈的背景，在奧地利又是外國人，唯一能成名的方法就是參加國際大賽。他熱愛舞台演出，每一次比賽都是表演機會。

學校不教怎麼比賽，也沒提供什麼資訊。如果比賽主辦單位送來海報，就貼在佈告欄，如此而已。少年瑞斌只好自己到處找資料，翻

●在維也納市立音樂學院四樓公告欄看到大賽訊息。

專業雜誌、聽電台廣播找比賽廣告，參賽時向別的選手打聽還有什麼其它大賽，就這麼自己摸索出一套參賽之路。比賽規則不懂，就細心觀察那些老鳥選手怎麼做。單純少年的他以為，身為沒錢沒背景的外國人，最好的辦法就是參加比賽公平競爭。參賽經驗多了才明白，這些國際大賽其實並不公平，反正大家都有機會上去比就是了，結果大部份是不公平的。有時他不免灰心，但是他沒有選擇，這是他唯一能出頭的方法，也只能咬牙繼續比下去了。

比賽多了，累積經驗，慢慢也知道哪些評審有什麼樣的個性，有什麼怪脾氣，跟自己對不對胃。有時，看到評審名單裡有某些人，就心裡有準備恐怕這次比賽要槓龜。比賽之後選手都有機會跟評審討論，從評審表現的態度就能讀出是否對胃。有時也會發生評審越過規則操縱賽果的情況，賽後也都會耳語流傳出來。這種種都讓比賽變成很不舒服的事，跟演奏會的感覺很不一樣。比賽時不能想會不會入圍、會不會晉級，這些都不能想，就只能高高興興地去彈琴。每次比賽，少年瑞斌就是全心投入音樂很感動地去彈，好好地表演。他是因為喜歡表演才去比賽，不是因為喜歡比賽。在比賽時總會碰到不公平的因素，或是沒法左右的狀況，他也只好認了。常常，比到最後，評審主觀地喜不喜歡這個選手，要不要讓不是自己門下的選手入圍，這些都是他無法左右的現實。有些比賽結果荒謬得讓少年瑞斌瞠目結舌，沒有背景的他也只有吞下一切，回去繼續埋頭練琴。比

賽這種壓力很不健康，他很不喜歡這種不人性的壓力。運動比賽有規則有數據做準，音樂比賽就非常主觀。明明選手自覺彈得很好，明明觀眾覺得很棒，評審出來的成績卻跟預期有差距。可是沒辦法，他還是得接受，就為了要有個表演機會，就這麼簡單。

療傷，是參賽選手很重要的課題。少年瑞斌雖然第一次參加國際大賽就一鳴驚人，後面還是有輸掉的時候。輸了，就全靠自己療傷。因為，輸的時候父母、老師都不在場，那是沒有網路又負擔不起國際電話的年代，傷口只能自己舔，一切要等到回去才能向他們述說經過。事過境遷，他們也只能說忘掉吧、下次再努力一類的話。但事實上那是很難忘掉的創傷。人類很奇怪，總是越不好的東西越忘不掉，才會深刻在心永遠不會忘。那些負面的東西一次一次又一次地刻在心裡，有時出去比賽前就會想到那些東西，少年瑞斌都要獨自去克服。沒有人教他、也沒有這種書可買。不要說那年代的奧地利沒有什麼心理建設、心理衛生的中文書了，就是今天坊間也沒有任何書籍教人如何克服比賽的心理挫折。有時瑞斌大師也會自嘲，他該寫本有關克服各種比賽的心理建設書。他比賽太多次了，絕對有資格寫這樣的書，他簡直可以做音樂界的佛洛依德！

不管是東方人還是西方人，十幾歲參賽的選手都有父母或老師陪著，少年瑞斌永遠是單槍匹馬。羨慕也沒用，現實就是現實，只能一

切自理。不管賽前或賽後，他都沒有傾訴對象。今日的瑞斌大師內斂少言，是不是源自那些人格成長歲月時孤獨的磨練？

這些大賽從頭到尾要比個三到四輪，每輪要彈一小時左右，等所有選手彈完一輪就要四、五天以上，所以每次大賽要在當地待上至少兩、三個星期。賽前的準備到比賽期間的幾個星期，身體休息狀況極為重要。疲累、不舒服都要想辦法自己處理。如果身體休息狀況不好，少年瑞斌上台比賽的壓力就更大。而他又必須省錢，出門都找最便宜的旅館，還得想法解決吃的問題。住的旅館實在太差，有一回淋浴的蓮蓬頭是壞的，要用手一邊壓著才有水出來。這一切都影響他比賽的心情。

有時上台前暖身不夠，或者是時間太趕了，種種突發狀況都要自己克服。有一次在歐洲坐火車去比賽，中間要經過捷克。按規定不用帶護照，可是到了邊境又說一般證件不行，夜半兩點多少年瑞斌被請回維也納去拿護照。等他趕到比賽場地已比預定晚了一天，已經疲累不堪，還是得咬牙直接去比賽，還好結果仍然獲得了晉級。

少年瑞斌是比賽常勝軍，得了十八個大獎，比賽次數差不多也就那麼十多、二十次，幾乎是有參賽就會得大獎。即使在國際樂壇，參加那麼多大賽得那麼多大獎都是少見的紀錄。到了二十多歲陳瑞斌終於有些

倦怠不想再比了。一方面看了太多評審不公的事，有時看到是哪個評審就心知不用浪費時間去參賽；而此時他的演奏邀約越來越多，如果閉關練琴準備比賽就得推掉演出機會。比賽要犧牲很多東西，這時他開始自問：是比賽重要還是演出重要？對很多人來說，比賽得獎的榮耀勝過一切。對他來說，有榮耀當然好，但比賽更吸引他的是上台演出。每一次比賽都是演出，但如今他已開始有很多表演機會，可以停止參賽了。

　　陳瑞斌其實很不喜歡比賽，但是他別無選擇。從小在台灣開始參賽，除了八歲那年第一次參賽沒得頭獎傷心崩潰，到十六歲參加「拉赫瑪尼諾夫大賽」時他已逐漸學會心理建設。孤身在異鄉，沒親人在旁撫平傷痛，也沒老師教他怎麼面對失望，他逼著自己學會「打預防針」。照他的說法，反正到最後還能爬得起來的話，就知道自己這土法煉鋼的預防針有效了。比賽永遠是期望越高失望越大，到後來他就不抱任何期望，就是去好好彈琴罷了。沒有經驗就會抱著很大的期望，就沒給自己一條退路，沒給自己先打預防針，如果出來的結果有落差就會受到打擊。就是這樣，他比賽得獎當然開心，不得獎也不特別受傷。大賽得獎的開心是因為證實自己又進步了。基本上比賽不是會令他興奮的事，他追求的是上台表演的機會。有些人很幸運，不用比賽就有上台表演機會，就能成名，但他可沒這種運氣，他只能用台灣鄉下孩子苦幹實幹的毅力去拼。

　　比賽經驗對於做為職業演奏家沒什麼加分的作用，有些出名的演奏家其實沒參加過國際大賽。可是對於沒有資源背景的人，比賽給了一個能出頭能被包裝受注意的管道。最珍貴的是，在國際大賽可以看到來自全世界跟自己同輩的好手，看到他們的技術水平，讓自己不會是井底之蛙自以為很棒。對陳瑞斌而言，看到同儕好手的那種刺激感不是教室裡的老師能給的。大賽得獎並不見得就會出名，但這些參賽者都是很棒的鋼琴家，沒得大獎並不一定就比較差，得首獎的很多其實並沒那麼棒，音樂這條路上存在著許多不公平。音樂比賽太主觀了，評審會怎麼判是完全沒標準的，不像其它的職業文憑，以經驗以技術為基準，音樂路上卻有太多難以克服的主觀因素。

　　教大師班時，學生常會問到他的比賽經驗。他總是說，有辦法克服心理問題，知道怎麼打預防針了，才能去比賽。現在的台灣生活富足，想參加什麼比賽都有經濟能力。以瑞斌大師看來，台灣現在的鋼琴學生在國際比賽要求的水準來說尚可，但能否勝出恐怕要看個人天份是否特別突出。因為在國際大賽上台灣並不是重量級的參賽體，不是說有多少比例的選手一定會入圍，台灣選手最後必須靠個人天份勝出。以亞洲來說，中國、韓國學音樂的人口很多，日本學音樂的風氣也開始得早，他們都有一定的水平，參賽選手的平均水準可能是高於台灣，那是因為他們的音樂人口多，挑出的選手會更傑出。在台灣來說，因為人口沒那麼多，能勝出都是個人天份的關係。

　　比賽是很殘酷的。有些學音樂的人也許運氣好，碰上個有資源有背景的名師，不必比賽就能成名。有時社會上有錯誤的概念以為名師調教的學生特別會比賽。其實那是因為比賽的評審常常有派系，各自努力把自己的學生推上寶座。比賽的派系就像政治上的派系，大家比誰的影響力大，碰上不是自己老師的派系主導評審團，那就沒什麼機會了。十幾歲的陳瑞斌不懂這些，只想找用心教他的老師，比賽就只能硬碰硬憑本事去打動評審。

　　少年瑞斌參加那麼多比賽，印象最深刻的就是那些輸了躲在一邊哭的選手。都是十多、二十歲的年輕人，活生生看著誰上榜了誰沒上榜，尤其看一些女孩子躲在牆邊哭得傷心，總讓他心生不忍。如果他自己也沒上榜，還能去安慰別人；如果他上了榜，怎好去安慰落榜的人呢？不管男生女生，每次比賽總有落榜的人在哭。只參賽一、兩次的人也許不太會注意到這種場面，少年瑞斌比賽太多次了，每次都看到這樣的情景，覺得對選手實在是太殘酷的事。

　　其實他在開始時也不免得失心重，因為緊張，那麼小就要靠安眠藥幫助睡眠。後來慢慢明白了，比賽結果受太多外力影響，政治、種族都是因素，不是自己能掌控的，重要的是好好地彈琴。歐洲人免不了有先入為主的觀念，認為古典音樂是他們的正統，亞洲人不可能

●維也納市立音樂學院一樓公告欄常常公佈他的演出訊息。

彈得比他們好。在羅馬參賽時就發生過，他上場時有白人觀眾發出噓
聲，在場加油的亞洲留學生們氣得與那些人吵起來。可是最後他拿到
首獎，上台領獎時就只有掌聲了，他用實力證明了一切。

　　第一次去美國也是比賽，也是贏得大獎。陳瑞斌沒有比較過歐洲
與美國的比賽有何同異之處。要深究的話，得研究每個評審的個性、
屬性、派系，還有主辦單位是什麼體系，二十出頭的他根本不懂這
些，練琴都練不完了，他就是抱著平常心去比賽就是了。

　　漸漸減少比賽偏重表演後，陳瑞斌開始往亞洲和美國跑。以觀眾的
接受度來說，真正古典音樂的市場是以歐洲為主，但亞洲和美國還是有很
多樂迷，他要讓亞洲樂迷也聽到他的音樂。一般來說，歐洲跟美國教出來
的音樂學生，價值觀也不太一樣。做為演奏家，瑞斌大師內心沒有設限，
哪裡有觀眾喜歡他的音樂他就去哪裡。早年的東歐生活條件極差，人們卻
肯花上一個月的工資買票去一睹大師風采。二十幾年前的中國他就去了，
與上海交響樂團合作演出。那時的大陸還沒開放，經濟條件可能還不如東
歐。陳瑞斌並不計較什麼，只是想跟那邊的觀眾交流，他就去了。

　　從十幾歲參賽開始東奔西跑，少年瑞斌就沒時間交女朋友。不
是沒機會，也不是因為跑來跑去把女朋友跑丟了，而是根本沒想到

那些。比賽給他極大的壓力，他沒有餘力去想有沒有女生喜歡他，也完全沒注意過有沒有女生暗戀他。要應付比賽已經是極大的壓力，他必須保持在隨時能去參賽的狀態，賽後如果成績不理想也要保持恆定的、心情平靜的狀態。他隨時都無法放鬆，他不可能縱容自己放鬆。在這種壓力中如果有個身邊人分享當然最理想，問題是那時年紀小，十幾、二十歲的女生自己也不成熟，更無法體諒他這種壓力。即使同是音樂學生也難體會他的壓力。很多人學音樂只是當它是個主修學位，並不參加比賽，不知道比賽的殘酷競爭。或者有些人參加比賽只是應付父母的期望，也並不真正體會得到像他這樣長時間專注比賽那種全年無休的壓力。就像他自己的父親也是從小就讓他去比賽，告訴他有機會就去比，但並不知道比賽的壓力是什麼狀況。

二十幾歲結束比賽生涯踏入社會，陳瑞斌開始面對做為演奏家、公眾人物必修的社會政治學，相較於比賽生涯更為複雜，讓他更是沒有餘力談感情。東奔西跑居無定所的演奏生涯，加上瑞斌大師對做為古典音樂家形象的極端自律，時間就這麼蹉跎過去了。或許，就如他自己所說，他一次只能認真做一件事，而且要把這件事做到最好。看來，他這一生就是做好鋼琴大師這一件事了。

[9]

　　台灣的男孩子有兵役義務，十三歲以後就不能出國了。陳瑞斌十二歲通過教育部的天賦資優兒童甄選，取得出國留學的資格。取得這樣的榮耀不易，可是陳家的經濟狀況拮据，難以做下送少年瑞斌出國的決定。陳媽媽當然捨不得讓這麼小的孩子獨自遠赴異國，陳叔叔則是不願埋沒這麼超群的天份，再加上沒錢的大問題，陳家的大人們猶豫掙扎了一年，終於陳爸爸咬牙標下自助會款籌措旅費，讓少年瑞斌在十三歲之前離開國門。送他去機場前，陳爸爸再次問他，他仍然堅定地說要去維也納。其實，那時的少年瑞斌更多的是想脫離嚴謹管教的家庭，是憧憬外面廣大的世界。哪個慘綠少年不是這樣充滿幻夢？但陳瑞斌不同的是，當幻夢破滅面對殘酷生活的時候，他拒絕被打敗，獨自咬牙吞下一切，堅持追求音樂的理想。直到今日，幾十年過去了，披頭少年已變成額頭高聳的中年紳士，吞下一切追求音樂的堅持從沒改變。

　　今日的小留學生一切都有父母打點好，要不是住校，要不是自己家有房產有汽車開，舒舒服服只要把書讀好就行。少年瑞斌什麼都沒有，抱著一去不回頭的決心去維也納報考音樂學院。那時的台幣要40元才能兌換1元美金，跟今日的30元兌換1元差很遠。那年代的台灣經濟也沒那麼好，一個小學教師的家庭是負擔不起國際電話費

的。父母交代他要定期寫信回家，如意的、不如意的事都要報告，有不如意的事也只能耐心等待父母的回信安慰。那時維也納是沒有中文報紙可看的，遑論中文電視了。靠這樣的書信往返，讓少年瑞斌保持住中文程度，也是父母在無可奈何下的一番苦心。

出國前陳媽媽也沒想到要教他燒飯、洗衣這些事，只是讓他帶了個電鍋可以煮米飯。到了維也納開頭有叔叔照顧一陣子，然後他自己摸索著也就學會了這些生活技能。在成長的男孩子食量大，一日三餐一頓也不能少，上課、練琴、聽音樂之外，每天的大事就是燒飯，他就這麼掌杓了十幾、二十年。不過這二十年下來他的廚藝也沒什麼精進，在這上面顯然沒啥天份，對吃他基本上是填飽肚子就好，直到今日看盡繁華他仍然沒有口腹之慾。事實上，瑞斌大師是個沒有物質慾望的人。生活一事他只想簡單樸質，好把精力全放在音樂上。他不看電視，關心時事但都是從網路上看新聞。旅行演奏時他喜歡與當地人談天，獲得許多資訊，讓他極具世界觀。電腦都用最基本的，衣服永遠是那幾套。即使今日已是世界級的大師，空閒下來他一定是戴著耳機聽音樂，或在YouTube上看古典音樂不同的演出。他的生活除了音樂還是音樂。

滿腦子只有音樂，生活上不免晃神。在維也納有一次廚房水管不通，房東請人來檢查，挖了半天原來是筷子掉進去堵住了，房東氣得

搖頭大罵。幾十年前大概還沒發明水槽濾網這種東西，而且奧地利人生活簡單，通常就是吃香腸、乳酪、沙拉、麵包和湯，不像中國人燒菜那麼複雜，所以廚房用具在那裡是不怎麼先進的。

那時的少年瑞斌常要比賽，閉門苦練時還是得燒飯填肚子，身邊沒人照顧他真的活得辛苦。比賽很耗體力，他的食量大，可是經濟狀況不好，他就找最便宜的食材燒。需要吃肉就買最差的肉，那種奧地利人買來燉了餵狗的肉，他吃了好多年。奧地利人吃得簡單，食材種類很少，根本看不到中國食材，倒是買得到醬油、滷包一類乾貨。醬油他當然是買最便宜的，又黑又鹹一大罐的，燉肉時放很多燒得鹹鹹的，因為太鹹就會多吃白飯，消耗較少的肉就能填飽肚子。這也是他自己土法煉鋼想出來的辦法，是為了節省肉，不是因為少吃肉比較健康。說到健康，現在的陳瑞斌不免苦笑自己吃了好多年那種黑心醬油。如今他倒是真的因為顧及健康很少吃肉，多是吃魚和青菜、水果。但是要演出前幾天他還是要吃牛肉、喝雞湯補充體力。有些人喜歡空腹上台，演完再去大吃一頓宵夜。瑞斌大師是不能餓肚子的，他習慣在上台前吃義大利千層麵，那種食物能讓他有比較持久的體力。中場休息時他則用香蕉或雞湯補充體力。大師那麼大的食量，表演完的宵夜當然不可少。雖然仍是單身，身邊沒有老婆照顧，但現在走到哪裡都有熱心的粉絲幫忙，演奏會的後台常有當地的朋友們準備好各種食物照顧他，讓他再也不用邊彈琴還得顧肚子了。

　　雖然家裡後來寄了幾本食譜給他，可是大部份的食材維也納都沒有，他就看看當地華人家庭燒些什麼，就學著燒那些。弟弟也去維也納之後兩人就輪流燒飯。兩個在發育的男孩，每餐真的要燒好多菜才夠吃。兄弟兩個挺有趣的，想出切一半的制度，燒了多少就一人一半，米飯燒一鍋從中間切一半，菜裝在盤子裡也切得剛剛好一半。因為兩個人食量都很大，乾脆切一半，這樣就很清楚一餐要吃多少。這麼做是什麼道理？他也不知道，只覺得這樣很方便。可用的食材太少，他們每餐也就只燒一、兩道菜。他看奧地利人都吃沙拉，看起來很健康的樣子，他就每餐必有個生菜沙拉。但他每餐要吃米飯，跟沙拉又不太配，就加上個熱炒的東西，或是做個湯，這樣餐桌上就有了肉。那時奧地利最常見又便宜的就是紅蘿蔔，變成他每天必用的食材。紅蘿蔔得切薄片才能炒，還好他那要彈琴的手倒也沒被菜刀傷到過。想吃雞，整隻沒處理過的最便宜，他就買回來自己剁、自己去皮，費半天力氣就為了省錢。兩個食量大的男生要吃，滷東西都是用像桶子一樣的大鍋做，兩個人幾天就吃完了。不過呢，陳瑞斌說，午餐晚餐都吃那同樣一鍋，吃了幾天後就會覺得可怕了。

　　後來有機會回台灣表演了，就會採買些乾貨食材什麼的帶回維也納。有一次去加拿大表演看到有賣皮蛋，很開心買了六顆帶回維也納。奧地利海關打開箱子嚇一跳，看那黑色圓圓的東西以為是手榴彈！陳瑞斌幾乎要當場吃給那關員看證明不是炸彈！

[10]

　　生平第一次坐飛機就是遠去不知在哪裡的維也納，轉機繞了大半個地球才到。一下機看到的，跟擁擠熱鬧的台灣比起來，真的叫做荒涼。可是維也納的街道好寬好乾淨，房子也都好整齊，路邊都有樹呀、花草呀什麼的，感覺很好，跟台灣的都市很不一樣。那裡還有電車，車頂上有電線牽著，底下有軌道滑著，這可是陳瑞斌從沒看過的交通工具。維也納人很愛狗，也很守公共秩序，牽狗上電車一定拿出口罩給狗狗戴上。那些狗兒們也訓練有素，一上車就隨主人在門邊特定的一塊區域坐下，不會去打擾車上的乘客。這可也讓小瑞斌大開眼界。這是個多不一樣的世界！

　　安頓下來的第一件事就是找琴練習，因為一星期之內就要考試了。有時借不到琴，小瑞斌就假想桌面是琴鍵，照敲不誤。考試地點在音樂學院的演奏廳，報名的有幾百人，只錄取二十個學生，錄取率大概只有百分之五！輪到他的那天，看看排在他前後的都是看來已二十歲的大人，個個信心十足的樣子。他一個十三歲的小毛頭，又是東方人不怎麼高大的個子，連他自己都心想這學校怎麼會同意讓他報考的。

　　考試很緊張，十多個考官坐在那裡很嚇人不說，陳瑞斌更大的心理壓力是，知道自己只有這一次機會。不能留在維也納就得回台灣，以他的家境是不可能有第二次機會出國的，更何況還要面對台灣的兵役屆齡限制出境，留學夢就此破碎。他這真的是背水一戰。

　　音樂學院鍵盤系的教授大概全到齊了，十幾個考官在評分，巴哈、貝多芬、蕭邦、浪漫樂派、現代樂派的曲子全要彈，由主考官決定每首曲子彈多久。考完一個多星期才放榜。陳瑞斌看不懂德文，跟著叔叔去音樂學院看佈告，聽到叔叔大喊「看到名字了！」才鬆一口大氣，可以留在維也納了！夢想可以實現了！

　　其實是，此生最艱苦的日子才要開始！

　　那些年，每天睜開眼睛就是練琴，一天起碼要練八小時。肚子餓了就燒飯吃，吃完繼續練，累了就去睡覺。因為練琴太吵，他被鄰居趕走搬家了好幾次。常常才付了仲介費找到的租屋，不到三個月就被趕著搬家，受了不少的欺負。有一次還來不及找到下一個租屋就被房東勒令搬家，差一點要露宿街頭。小小年紀一個人面對這些，真的怕了。後來他學聰明了，只找前任房客也彈鋼琴的房子，才終於安定下來。這個位在維也納三區近四百年的老公寓，在頂樓的七樓，沒電梯

●在維也納住了二十多年的老公寓。

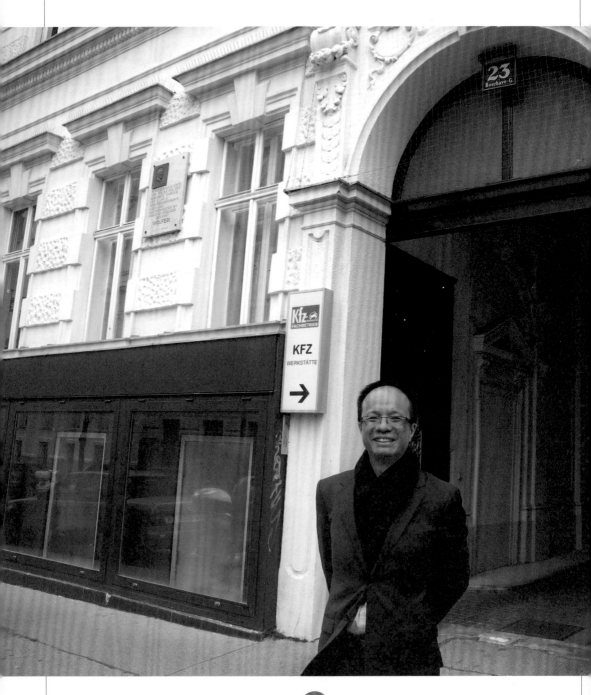

沒浴廁，他一住就是二十年，只是因為鄰居不嫌他彈琴吵。做音樂家真的很辛苦！

維也納的夏天有時也酷熱難耐，但因為都是上百年的老房子，屋頂高容易通風，一般房子並沒有冷氣。練琴很耗體力，陳瑞斌總是練得汗流夾背，又沒有電風扇，只好光著上身，只穿短褲練琴。天氣燠熱，他必須打開窗子讓空氣流通。公寓對街是個女子中學，也不知被那些女孩子看去了多少春光！

這麼汗流夾背地練琴，常常一坐好多個小時，有次乍從琴椅站起時大腿一陣痛楚，原來是坐太久汗水把皮膚粘在椅子上了！只好用手慢慢把皮肉從那木頭椅子上扒開。晚上為了省電他不開燈，就著窗子透進來街燈的光線練琴。一個十多歲的孩子就這麼獨自地，沒有家人沒有監護人地活著。現在回頭看那段日子，他都難以相信自己居然能存活下來。

●近四百年老公寓的大門。

　　但那時也就是什麼都不想，每天關著門練琴，出門就是上課、買菜、看歌劇。他就讀的維也納市立音樂學院位在最熱鬧的第一區，座落在充滿觀光客的購物區旁一條安靜的小街上。從那人聲頂沸、店舖林立的大街一轉進去，立刻變回維也納標準的乾淨寬敞寧靜的巷道。踏進音樂學院的大門，撲面而來的是樂聲和揹著樂器的年輕男孩女孩，瑞斌大師臉上浮起快樂的、回到家的笑容。踏進一樓的演奏廳，正有學生演奏會進行著。這個當年他入學考試的場地，往後就讀的八年又在那個舞台上演出了不知多少次。

　　一樓有演奏廳之外，還有學生餐廳和聯誼室。外面走道牆上是大大的海報欄。是在這裡，叔叔大叫「看到名字了！」。也是在這裡，學校一次次公告他贏得大賽的消息，公告他在學生時期就受外界邀約的音樂會演出。四樓的海報欄公告各種比賽資訊，是在這裡他第一次看到「拉赫瑪尼諾夫大賽」的消息，踏上此後輝煌的生涯。

　　回到這裡，瑞斌大師變回了那個青春年少的學生，向來穩重的他忽然年輕了幾十歲，眉飛色舞，笑聲不斷，手腳輕快地衝上樓。那間大點的是樂理教室，一排排的桌椅，他在那裡查字典的時間多過聽老師講解的時間。查不懂就乾脆把整本德文樂理生吞活剝地硬背下來。

　　四樓的405室當年是伊利耶夫教授的教室，是陳瑞斌上了八年課的琴室。維也納音樂學院的學制，大學部要八年才能畢業。那時伊利耶夫教授是學校最大牌的老師，從一開頭就把他選入門下，八年的時間裡把他當自己的孩子般教導、照顧，直到他以全班最小的年紀拿到第一名特優畢業。來到這間教室，勾起多少溫暖的回憶！

　　在維也納陳瑞斌不能打工賺錢，只能靠獎學金和比賽獎金過日子。住的是最便宜的老舊公寓頂樓，沒有浴室，廁所要跟隔壁鄰居共用一間，洗澡就只能買票進公共泳池去淋浴。他倒也很會自我解嘲，說這樣反而學會游泳也不錯。學會游泳不是什麼跟教練學，是因為既然買票進了公共泳池，當然就要用到夠本，跳下池子看人家怎麼游就學著游。他從來就是這樣，觀察力很強，人極聰明又不服輸，不會的就用看的去學會它。

　　吃，在發育的時候吃得兇，彈琴又需要體力，他就買最便宜的碎肉，奧地利人買來煮給狗吃的那種肉，加很多黑黑的醬油煮成像肉燥的一鍋，這樣鹹鹹的拌飯，因為鹹所以肉會吃得少些，可以多撐幾頓。他天天喝牛奶補充營養，可是他把牛奶摻水喝，這樣可以多喝幾天。

●在維也納住了二十多年的老公寓。

●今日的大師回想當年。

　　現在的瑞斌大師是笑談過去的苦，當年那個獨自過活的十幾歲孩子可是吞下多少的苦與淚！病得嚴重的時候，還得自己打電話叫救護車。生存的掙扎、練琴、比賽，樣樣自己應付。每天醒來就要為一天的生計打點，彈琴變成不是他在維也納最重要的功課，存活下去才是第一要務。

　　老公寓的房間裡有個洗臉盆，他就拿個電爐燒水，雖不能洗澡用，至少可以就著洗臉盆洗頭。那時頭髮多又長得快，他總是熬到快成披頭了才去理髮，省錢嘛。冬天的維也納很冷，他燒煤油爐取暖，比電暖爐便宜。可是煤油味很重，屋內空氣會變得很糟，至少要通風半小時他才敢進屋。冬天外面地上都結冰了，他得走半小時去加油站買煤油，拎著十公升的煤油走回頭，再爬七層樓回家。不管冬夏，水是一定要拎的。維也納的生水他不敢喝，只好去商店買水，一次提十二大瓶，怕手受傷就飛快跑回家，一路衝上七樓。這，瑞斌大師又自我解嘲說，這樣練出來的臂力才能彈俄國作曲家那些大曲子。只是，玩笑歸玩笑，他的臂肌和腰肌當年是受了不少的磨難，現在練琴、提行李都要特別小心。

　　老屋的一切都破舊不堪。有一次隔壁鄰居屋裡竟然有一面牆塌了，跑來敲他的門求救，他也不知怎麼辦好。他自己屋裡也沒好到哪

去，地板都裂了，就找些塑膠板墊在上面。床墊也是壞的，彈簧什麼都露出來了，他就找個木板蓋在上面，照樣睡了十多年也沒換。老公寓有很多蟑螂。陳瑞斌是非常整齊愛乾淨的人，在這樣的生活環境也只能咬牙忍著。一切，只為了要留在維也納學琴。

同樣的，現在回到那快四百年的老公寓他又是眉飛色舞，過去的苦都淡化了，只看到他臉上那回到青春年少的快樂。跑去看公寓樓下那間理髮店，還在。隔壁的土耳其餐廳也還開著。歐洲就是這樣，一切似乎幾百年也不變。陳瑞斌內心的音樂世界也一樣，堅持不變。

音樂也許不應該用比賽來決定好壞，但比賽是沒有資源的人唯一的選擇。更何況，比賽磨練出來的堅忍毅力，對於做為演奏家是極好的訓練。陳瑞斌是從小比賽到大的，那是他已經很習慣的一種模式。到了維也納三年沒參加比賽，當他看到「拉赫瑪尼諾夫國際鋼琴大賽」的資訊，他的手癢了。報名費很貴，可是獎金也很高，冠軍的獎金幾乎是他一年的生活費，太值得一試了。

維也納音樂學院的學生出去比賽必須獲得學校許可。他去找伊利耶夫教授商量，教授考慮之後答應幫忙，但學校並不能給予任何支持。從報名到參賽只有三個月的時間，如果一路過關斬將

上去，總共要彈二十多首曲子，而他一首也沒練過。本來跟同學約好暑假去匈牙利旅遊的，到維也納三年他哪兒也沒去過，這是頭一次有閒情逸致出去玩，是他年輕的心渴盼的旅行。心裡掙扎一番，他決定放棄旅行，關起門埋頭練琴。關起的不僅是公寓大門，也是心中那扇嚮往逸樂的門。在那之前陳瑞斌因為父親的嚴格管教，因為家境的不允許，他不知道什麼是玩樂。在那以後陳瑞斌一心只想達到比賽、演奏的目標，再也不想玩樂之事。今天的瑞斌大師走遍世界，可是在每個城市他只認識音樂廳，從來不曾聽說他去了哪裡旅遊。甚至，音樂廳他也只認得進後台的門，沒看過進觀眾席的正門。講到這兒，大師又開玩笑了，說自己是「專走後門的音樂家」。

國際大賽的每首曲子都要從頭到尾彈完，每一輪要彈一個多小時。二十多首比賽曲的琴譜加起來有十幾公斤重，要在三個月內練出這些曲子參賽，會彈琴的人都知道那幾乎是不可能的任務。這不是彈會、彈順、能背了就行。每首曲子要彈出精髓，要詮釋正確可也要帶出個人風格。演奏會的觀眾是友善的，基本上是喜歡這個音樂家所以會來聽、來捧場。比賽的觀眾是裁判，是其他參賽選手，都是抱著批判的心情來聽的，不會放過台上演出者的任何不完美，這壓力可想而知。

●沒有電梯，每天要爬七層的樓梯。

　　這次大賽在義大利舉行，陳瑞斌是年紀最小的，與其他二十歲以上饒富經驗的選手競爭。人類的身體在十六歲才大致發育完成，手勁、技巧等體能上的需求才剛夠成人組的最低門檻，而他又是東方人，體型更是比不上那些壯碩的西方選手。但是他的天份是埋沒不了的，大家都看好他這匹黑馬，他也聽到這些耳語，心中不免報著很大的期望。結果他得了銀牌，是大賽有始以來最年輕的大獎得主，已經締造紀錄了。可是，因為他心中以為會拿金牌的期盼落空，打電話回台灣報喜時反而大哭了。

　　一戰成名，回到維也納立刻有各種單位來邀他演出，在學校也成了名人。最得意的就是受邀與維也納樂團在維也納大演奏廳(Wiener Konzerthaus)演出協奏曲。這生平第一次專業演出極為成功，維也納的報紙爭相報導，讓他越發的確定這是他要的人生。

　　隔年參加西班牙「巴塞隆納國際鋼琴大賽」他得到最高榮譽的「貝多芬獎」，是那次大賽唯一的獲獎者。接下來1986、1987年他接連在「維也納國際鋼琴大賽」，以及義大利「史特瑞沙(Stresa)國際大賽」都拿了第一名。1988年則贏得義大利第二十屆「貝里尼(Bellini)國際鋼琴大賽」金牌。這時他已經規劃自己每年至少參加一個大賽，累積經驗也磨練自己。他是個觀察細微的人，在國際大賽

看到各國高手因為文化背景產生對音樂的不同解讀，對他是很好的
教育機會。

　　高手如林之間，陳瑞斌能夠屢次勝出，除了天份，最大的關鍵
應是在於他是真正的融入了音樂。那些音符像是在對他說話，而他
就那麼自自然然的用手指、肢體全心地去回應。也許這才是真正稀
有的天份。他生具絕對音感，對樂曲過目不忘，這些都是天份。可
是他那樣悠然地游梭在音符之間，他的手指那樣渾然地與音符融為
一體，他的肢體那樣地傳達音符的震憾，讓觀眾無法抗拒地落入他
的音樂的蛛網，這才是稀有的天份，學不來的。每一顆音符，手指
敲出來的深度、力度，音符落下的時間點，都是演奏能否動人不可
缺的元素。再加上他的人生經歷，讓他的內心比那些二十多歲的對
手們更成熟，彈出來的東西更深刻。難怪瑞士的《新蘇黎世時報》
會說，「他是那種二十年才一遇的天才，他巨大的力量和強烈的激
情，可謂近乎超自然。」

　　1990年春天他代表台灣參加第一屆義大利「羅馬國際鋼琴大賽」，
兩百多選手參賽，他以98.75的高分贏得冠軍。征戰多年，這是他第一
次代表家鄉出賽，到場加油的留學生都激動得哭了。第二天的頒獎演
奏會由羅馬蕭邦協會和義大利國家演藝部主辦，冠軍的他當然是壓軸

演出。七個電視台現場實況錄影，各參賽國的大使、音樂界重量級人士等四百多人觀禮。大廳兩側插著十二個參賽國的旗子，台灣的旗幟飄揚，離鄉多年的陳瑞斌演奏完不禁汗、淚交流。打電話回家報喜，父母已在報紙上看到好消息。這次他又哭了，他已然超越家鄉親友的期望，多年來的孤獨和辛苦決堤而洩。

十三歲到維也納，什麼都不懂，比起那些十八、二十歲的同班同學，陳瑞斌的技術基礎是最差的。體能上就差一大截嘛。加上不會德文，上課完全聽不懂老師說什麼，查字典的時間遠超過碰琴鍵的時間。僅僅三年後，同班同學還在學習階段，他已經是公認的青年鋼琴家了！

瑞斌大師說過，他現在的鋼琴技巧在十六歲的時候就已經學會了。十五歲時他就能彈李斯特長達三十分鐘、最難的奏鳴曲。在短短三年就躍升為青年鋼琴家，他自認應該歸功於他的孤寂。在維也納他沒有娛樂，不看電視，不會交朋友，生活只有學校和練琴。偶有社交活動，都是同學誰有了什麼新的唱片，大家相約一起聽。總之，除了音樂還是音樂。維也納是個很美的城市，春天開花，夏日陽光溫煦，可是陳瑞斌要練琴，永遠是在練琴。國際大賽多是在暑假舉行，從春天開始他的生活重心就是更多的練琴。看到外面的陽

光讓他心情低落，因為他必須打敗那種嚮往去專心練琴。直到現在他還是不喜歡走到陽光下，天氣越好他的心情就越不好。冬天就更不用說了。維也納的冬天即使不下雪也是灰濛濛的，他是整天開著電燈在陰暗的公寓裡練琴，心情當然低落。或許，只有在大賽領獎那一刻才是他感覺快樂的時候。

年節對他也是沒意義的。開頭時想家可能逢上年節不免難過，漸漸就淡了。尤其是成為專業演奏家後，中國人的年節他可能在國外表演，西方人的年節他可能在亞洲演出，跨年音樂會更是陪著樂迷過，節慶對他個人已不存在，他甚至連自己的生日都會忘記。

1992年他去以色列參加世界五大賽之一的「魯賓斯坦國際鋼琴大賽」獲獎，承蒙當時的以色列總理拉賓親自接見頒獎。賽後回到維也納，接到來自台灣政府的電話，邀請他回台在介壽堂的政府首長音樂會演出。去國多年，終於回家了。少小離家，十年過去了。走的是少不更事的孩子，回來的是名揚歐洲的青年鋼琴家。他印象裡的父母是十年前的容貌，沒有白髮也沒有皺紋啊。

見到他，激動、但是內斂的父親，對他說的第一句話：「瑞斌，回來就好。」

3

大師自述

音樂是什麼？！
該如何界定？
音樂是寧靜的月夜，
是夏日騷動的樹葉。
音樂是遠方如潮的串串鈴聲。
音樂只生於內心也只訴諸內心：
它是愛！
音樂的姐妹是詩詞，
它的母親是悲愁！

-- 拉赫瑪尼諾夫（姜游萍 譯）

我為什麼喜歡音樂

才剛開始學琴一、兩年我就喜歡音樂了。我五、六歲左右開始學琴，才六、七歲就喜歡古典音樂了。那時在台南鄉下沒有什麼音樂環境，連黑膠唱片都沒有，但我就已喜歡到離不開音樂，連洗澡時都要聽音樂。那時中廣電台有個播放古典音樂的節目，我就固定那時間洗澡。那節目播放的什麼古典音樂都有，不只獨奏，也有樂團的，只可惜很多時候並不宣佈播放的曲名，更不像今天的電台對每首曲子有樂曲介紹。我的弟弟妹妹就不會這樣，他們洗澡不會聽音樂，只有我是這樣。所以，聽音樂並不一定要有多好的環境。當然，好的環境可以增加鑑賞力與見識，但即使沒有環境我也一樣喜歡聽音樂。年紀小的我就是隨便亂轉收音機，發現有古典音樂台，連家人都不知道這件事。那些音樂很多我都不會彈也沒聽過，但一聽到那樂音就感覺很享受。那時我才學兩、三年琴，沒什麼根基又什麼都不懂，可是聽到管弦樂那種聲音、那種和聲就立刻讓我很震憾，很受感動。

八歲的我就知道自己很喜歡音樂，到今天感覺還是一模一樣，一點都不會因為已經是音樂家而覺得膩了。我對音樂還是同樣的感動。現在跟小時的唯一差別是，對音樂本身和樂理比較懂了，就像律師比

較懂法條一樣。因為受那種樂音感動，才九、十歲就有興趣去找相關的資料看，開始讀音樂家傳記。那時我家住在台南縣的鄉下，地方上沒什麼圖書館之類的資源，我沒什麼機會看到音樂書，但興趣始終是在的。到了維也納好像進了大資料庫，忽然接觸到那麼多東西。可是全是德文書不容易看懂，所以我一定是先聽音樂再找書來看。有些人說先讀書再聽音樂，我認為是不對的。如果連那音樂是什麼都不知道，看書怎麼會懂？怎麼會有感覺？我聽到音樂一知半解，就去找資料看，然後再聽的感覺就會不同，就可以理解了。這種方式對我詮釋音樂是有分別的，但最大的分別還是在於年齡。十年前跟十年後演奏同一曲子，心情年齡不同，詮釋就不同。文獻都是一樣不變的，心情就會隨年齡改變。演奏風格如果改變，最大的分別在於年齡而不是文獻。

　　以上所說是縱向，是從八歲到假設說二十八歲的分別。橫向來說，比如同是二十八歲，沒看過文獻跟看過文獻後再彈曲子，那理解、感受、體會都有分別。光看曲子介紹是不夠的，作曲家何時寫的曲子，那時他在做什麼，當時的大時代時空背景更重要。發生了什麼事，他受了什麼刺激才會這樣寫曲，這些不但會反映在曲子裡，也會影響欣賞者的角度。這對欣賞標題音樂尤其重要，因為曲子是體現那個時空背景的東西，欣賞者是在聆聽那個時空背景的東西，心情上要能進入那個時空背景。藍色多瑙河因環境變遷已經不再是藍色了，也

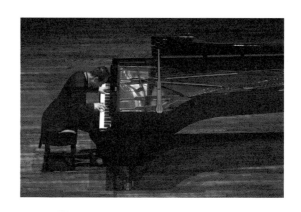

許史特勞斯那時心情不好走到多瑙河邊感受不同了；也許那時代維也納那種老城死氣沉沉，他走到多瑙河邊特別感受到河水的藍色，他就要在曲子中帶出不一樣的氣氛。或是像《皇帝圓舞曲》，現在沒有皇帝了。我在國外演出碰到一位公主，如果不說一點也看不出是位公主。可是從前那時代的皇帝、王子、公主可不得了的。

　　演奏家在技巧上什麼都能彈，但彈得好不好、拿手或不拿手，牽涉的不只是技術而已。文化、精神、時空背景都是作曲家的語法。能不能掌握作曲家的語法，瞭解他的文化背景是關鍵。很多人都會彈拉赫瑪尼諾夫，可是有些人會彈成像舒曼。他們的音都沒彈錯，可是他們彈出來的文化不符，就沒法彈出那種影響力。我如果說這些人彈拉赫瑪尼諾夫像舒伯特那就差太遠，但彈得像舒曼的確實是有。這不只是女生，男生也一樣，所以並不是力氣的問題。基本問題是他們彈得太表面。聆賞的聽眾可能有一些人聽不出來，但其他人還是聽得出分別的。那些聽得懂的人是明白，拉赫瑪尼諾夫的生長環境跟舒曼不同。瞭解創作者的時代背景比背下他哪裡出生、哪裡學習這些資料更重要。他生命中發生了什麼事，那時代的什麼東西讓拉赫瑪尼諾夫有那麼憂鬱的性格？俄國發生大革命，帝俄崩潰的氛圍讓他待不下去，遠走美國。可是美國離家鄉太遙遠了，在天氣那麼好的加州他反而心情更差。在那個時代的俄國，柴可夫斯基就已經有憂鬱傾向了，而拉

赫瑪尼諾夫那麼崇拜柴可夫斯基，性格當然受相同的影響。從前我在維也納也是這樣，外面天氣越好我的心情越壞。我要比賽、要演出，壓力很大，那陽光救不了我的壓力。維也納出大太陽時所有的人都跑去戶外，讓我心情更糟。反而在灰濛濛的天氣裡，我才覺得一切是正常的。拉赫瑪尼諾夫也一樣，到了比佛利山莊那麼陽光普照的天氣，他反而心情更低落。

講到學音樂，很多人都是從巴哈、莫扎特、貝多芬一個一個地一路學上來。我覺得音樂不一定要這樣學，應該一直學到現代的東西然後往回彈。應該先照著走一遍，然後從現代往回彈，效果會不一樣。沒有從頭到尾走一遍，你分不出拉赫瑪尼諾夫與舒曼的差別。如果沒有一路走到底，沒有彈到拉赫瑪尼諾夫，就不會明白我說的舒曼跟拉赫瑪尼諾夫的差別。甚至，要彈到超過拉赫瑪尼諾夫了，再回過頭聽我說舒曼才會理解。

語法很重要，學校會教、學生也會研究，但除了風格、語法這些基礎面的東西，還要能表達音樂的震憾，這不是懂語法就能做到的。聆賞者也要學會從這樣的角度切入，不要盲從受推薦的版本。坊間很多品牌受到推薦其實是行銷手法。我的做法是去研究背景、文化，我不是去認識音樂家或品牌，我是研究音樂本身，這才是可靠的。

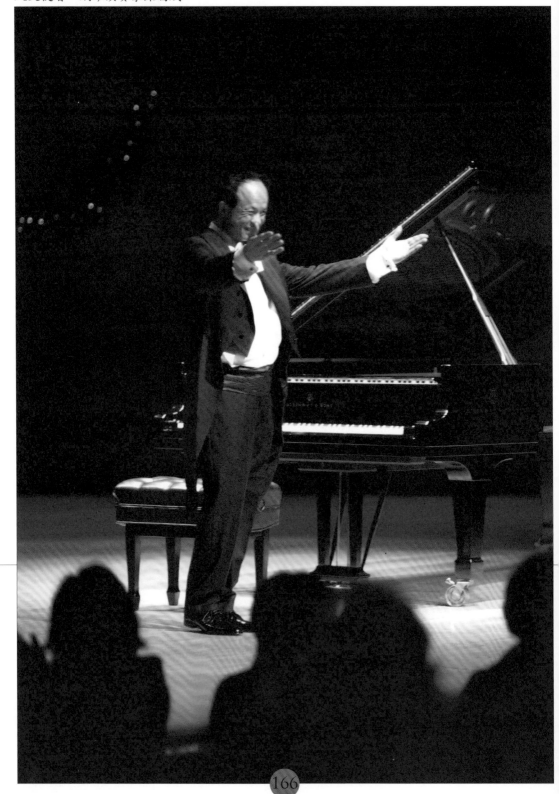

柴可夫斯基與拉赫瑪尼諾夫是俄國兩大名家，他們的時代文化背景相同，是什麼影響了他們創造出不同風格？差別在於，拉赫瑪尼諾夫是偉大的鋼琴家，柴可夫斯基不是。看他們寫的曲子就知道。拉氏不只是寫鋼琴曲，交響曲也寫得很棒。他有柴氏做為鑑介，卻能夠超越柴氏。況且拉氏本身是很棒的鋼琴家，讓他在作曲上更能發揮的淋漓盡致。

李斯特的很多作品很浪漫，我覺得比蕭邦還浪漫。蕭邦寫曲比較嚴謹，可是我覺得李斯特有更開放式的浪漫。蕭邦在曲子結構上很嚴謹，可是李斯特更有氣派。其實這就像柴可夫斯基與拉赫瑪尼諾夫的分別。李斯特的作品大概有一半會炫技。不是全部，大概是一半。拉赫瑪尼諾夫也會炫技，那當然是因為他有炫技的本事。李斯特把很多曲子改編得很棒，蕭邦就沒有改編。柴可夫斯基改編為鋼琴曲的功力就沒拉赫瑪尼諾夫高。我舉例的兩對作曲家各是同時代背景的人，這些對照因素不是光聽CD就行，必須去比較他們的時代背景。所以學音樂多多少少要讀歷史。不只讀大環境的歷史，也要讀音樂家的歷史。比如說，拉赫瑪尼諾夫為什麼崇拜柴可夫斯基？有其原因的。柴可夫斯基是俄國在那時代最偉大的代表，他的音樂影響了許多後代的作曲家。

聆賞音樂的時候，很多人會選定只接受一種詮釋。以前我也是只挑一個最喜歡的詮釋聽，現在不會了，我可以接受很多不同的詮

釋。現在的我會變，也許我忽然受到一種刺激，我的想法與詮釋就會改變，我欣賞的音樂家也會變。從前我會說只喜歡某個版本，現在不會了，現在聽從前不喜歡的版本，也會發覺其中其實有些很棒的段落。

做為演奏家，我不想二十歲到六十歲都是同一種風格。我常常會變，這也可以是我的風格。作曲家寫完曲子，譜印出來以後就不能改變了。詮釋能不能常常改變呢？會不會讓聽眾分辨不出演奏家的個人風格？讓我舉例來回答這個問題。荀伯格的作品就有很多變化：從早期感人、浪漫的風格，讓今天的聽眾詫異那是荀伯格的曲子，演進到比較無調的曲子，然後又創造出十二音列的純理論路線，變成有些難懂的風格。普羅高菲夫早期也很浪漫，到後來又有了變化。柴可夫斯基是少數一路行來沒有改變的。拉赫瑪尼諾夫的風格也有變化，到後期可能是受到新東西的影響，某些作品不再是純浪漫了。李斯特反而是後期變得比較浪漫、比較成熟。蕭邦如果活得長些，搞不好後期變成布拉姆斯，哈哈！布拉姆斯寫曲的結構功力超強，蕭邦的結構從早期就寫得很好，繼續發展下去很可能變成與布拉姆斯一樣強。不過，他們二人的差別在於，布拉姆斯很內斂，很多東西不訴諸表面，而蕭邦就比較奔放。

　　有人問我，可以聽一輩子不厭的音樂是誰，我說是布拉姆斯。可是布拉姆斯是要關起門來聽，不是在公眾場合聽。關起門一個人聽，他能讓我聽得最久，最耐久。可是我並不喜歡現場聽他的曲子。如果對他很瞭解，他的曲子會讓人非常沉醉。現場演奏讓人激昂感動的，柴可夫斯基和拉赫瑪尼諾夫都會，但不是布拉姆斯。他終生不婚，一直不停地創作。他的創作技術很成熟，他寫的很多東西並不是為了博得聽眾認可，他始終有自己的堅持。

恩師貝爾曼

我的恩師，已故傳奇俄國鋼琴大師拉扎爾貝爾曼(Lazar Berman)，對我的人生最大的啟示是：「音樂是這世上最美好的東西，它創造很多的可能性，你一定要超越失望與困難，堅持到底，要真正體認音樂的美妙。」

跟隨貝爾曼大師習琴六年，他傳授了我如何做為世界級的演奏家，讓我知道自己已經為那廣大的舞台準備好了。從小習琴至此，我的學習階段告終，在專業演奏的舞台上我是成人了。六年間，每個月看大師在歐洲的哪裡演奏，我就去那裡上課。每次上課都要彈五、六個小時，被大師嚴屬不留情地指正，非常辛苦。上完課常常陪大師一起走到車站，路上他就會跟我閒聊，在言語中啟發我，教導我在琴技之外要堅守音樂家的本位。貝爾曼大師的奮鬥不懈，他的傳奇演奏生涯，他對音樂不屈不撓的堅持，是我一生的典範。

貝爾曼的了不起在於，他被俄國政府禁足兩次，從一、二十歲禁到四十多歲才能出國，他還能對音樂對藝術那麼執著。我相信他是真正被藝術感動了，才能這麼執著，把整個生命奉獻給音樂。我從他身上看到這些東西，在今天功利的世界很少見了，讓我覺得非常難得，

是我立志學習的榜樣。他被禁足那麼久，還一直努力追求他認為最完美的東西，這種執著在今天的藝術界少見了。所以他四、五十歲可以出國後，在西歐演奏一舉成名是有道理的，因為他一直都是準備好的，他從來沒放鬆對自己的要求。可是他這一路走來的辛苦，是不足為外人道的。每次上完課陪他走路去坐火車，路上都會閒聊，瞭解到他的辛苦。他有個兒子要做小提琴演奏家，他要賺錢為兒子買琴，壓力很大，很有挫折感。貝爾曼大師的生活簡樸，在莫斯科的公寓只有兩房，一間琴房一間睡房，他就這麼堅持地過著。藝術家的物質追求不能太高，音樂家不能被物質生活吸引，這樣的音樂家才會自在。基本的物質生活是必要的，但是不能追求太高的享受。音樂家必須追求名，有名才會有人來看演出，但不能追求利。如果是為利，音樂的本質會很難堅持，就破壞了學音樂的初衷。現在的世界講究包裝，但包裝有成本就會講求獲利，就會變成是投資，投資就要有報酬率。出資包裝一個音樂家不太可能是為名，出資者是得不到名的，獲得成名的是那個音樂家，出資者通常是為利。現在的市場操作都是這樣，音樂家為了成名讓出資者包裝，結果是市場上有很多音樂家冒出頭，但像上世紀那樣優秀的音樂家少見了。現在的音樂世界不一樣了，都是為了利而做。我認為上一世紀的音樂家是為名，是為追求那種榮耀。我不是說為利不好，但太重視利的後果是埋沒一些真正美妙的聲音，一切變成就是個市場而已。

　　有人說，俄國的鋼琴、音樂學派在上世紀初創造出許多偉大的音樂家，但到上世紀下半因為俄國開放了，教師們開始追逐利，不像開放前鐘點費都一樣，那時的教師們就是專注教學生而不計較錢。開放後教師們想改善生活，開始在乎鐘點費。所以有些說法認為，這影響了俄國在這幾十年來不能再培養出那麼多偉大的音樂家。

　　其實不只是俄國，中國、美國也都較少出現偉大的音樂家，現在可以超越上世紀的音樂家不多了。所以現在的CD越來越不好賣，因為上一代有那麼多優秀的錄音留下來，很難超越了。這不是技巧的問題，是心態的問題。我一直崇尚簡單的生活，把自己隔離起來，我知道只有在那種情況下才能維持音樂的優質。演奏家出去就是要表演，音樂不可能臨時抱佛腳，演奏家如果太忙碌，一年三、四十場音樂會，在藝術上已經到達極限了，超過就是消耗，會缺乏優質。我經常將自己隔離開來，只參加對我有意義、具指標性的活動，這樣才能保有屬於自己的空間和時間可以充電去做我想追求的事情。

　　什麼是我想追求、想做的事？在音樂上是一些以前沒碰過的東西，在生命上是回顧自己走過的路。在我的生活型態裡，通常唯一可以隔離的時間是在飛機上。我變成習慣在越洋的飛機上想這些事情，因為那在空中隔離一切的十幾小時裡，可以真正不被打擾。只是，十

幾小時在人生旅途中仍然是短暫的，在那相對短暫的時間裡做的決定我不知道是否正確。那十幾小時中做的決定，跟全然脫離工作一段時日的想法是不同的。在飛機上也並不能全然地讓自己沉澱，只是筆記式地處理事情。很多事情只有時間能夠解決，有的時候我會拖延而不立刻做決定。所以這條路變得漫長，因為我必須把自己隔離起來。

做為演奏家，要走的路一定是孤獨的，沒有經過這條路會很難彈出一種屬於自己的藝術，很難的。我認為要孤獨，要受過刺激，要受過很多打擊，撐得過就會變成一種進步。這是提升演奏者的部份。做為愛樂的聆賞者，聽多了應該能聽出藝術家的差別，聽多了就不會去追求多好的設備。當年我哪有什麼設備，就是聽卡帶，聽手提收音機，在奧地利就這麼聽了好多年，什麼音色、技術我全聽得出分別。現代有導聆，很有幫助。那時代沒有導聆，我就自己做研究，向聽得懂的人求教。我並不需要多棒的音響來聽音樂。我去著名的維也納金色大廳，買站票聽音樂，覺得音樂好棒，享受極了。後來才知道那個音樂廳的音效世界知名，但我聽的是音樂不是音響。直到我自己在金色大廳演出，在那台上彈琴，才能夠比較每個音樂廳的不同音響效果。現代人常常盲目的追求音響設備，但我如果去音樂會是聽演出的音樂，不是聽音響。

　　貝爾曼大師很偉大，聽眾要從他年輕聽到年老才會明白他的偉大。他是有改變的。他年輕時也很炫技，然後經歷那麼多打擊，老來才成名，中間確實經過很多改變。研究一個演奏家並不需要把他的錄音全部聽完，而是要拿他的過去與現在做比對。有些演奏家從年輕到老都沒改變，這其實不好，變成沒有靈性只有不變的技術。早早就成名的演奏家通常沒受過什麼打擊，貝爾曼就不同，他受的打擊多到足夠造就他的偉大。多數演奏家在整個生涯中不會有太多改變，貝爾曼算是改變比較多的。通常是老來才成名的演奏家才會有較多的改變。霍洛維茲倒是個異數，他是少數年輕就成名卻又有改變的演奏家。他兩度自我隔離不演出，這兩次隔離加起來有三十年之久。

　　遇到貝爾曼大師是我在「魯賓斯坦大賽」獲獎的時候。他並不是裁判，但他已聽說過我，然後我們在賽後的一個場合碰到。那時我才二十歲出頭，我們聊了一下，他感覺對我很有信心，就答應收我為徒。當時我也有機會拜另一位俄國傳奇大師里赫特(Sviatoslav Richter)為師。但里赫特年事已大，過不久就去世了。像這兩位大師這麼有名而肯收徒的，少之又少，因為他們的專職是演奏不是教學。我沒問過貝爾曼為什麼對我有信心，居然會收個東方學生。他肯收我已經讓我感激不盡了，我不敢問他為什麼。

　　貝爾曼是演奏家，讓我學到很多演奏家該有的氣度，該有的想法，該有的彈奏方式，該有的哲學，該有的練習方法。他是演奏家，演奏家跟教育家是不一樣的。接觸了他，我才知道，因為他的思維方式不一樣，他講的東西會有別於教育家。有時即使他不做示範，只聽他用講的我就已感受到他的不同。對我，這才是最直接的教學方式。我要的是在台上表演，他把他的經驗很直接的傳了給我，這種教學方式我從沒體驗過，太棒了！

　　多數老師教課是用苦口婆心地講。貝爾曼大師這種教法，學生沒有足夠程度是不行的。我才二十歲出頭，算年輕的，可是不管幾歲都是必須具備那個程度，因為他講完我就得立刻彈出來。通常他講完後我並不敢立刻彈出來，因為他不是只講一、兩句，他是講一整串的概念，我彈不對他馬上就沒耐性。還好他不會逼我立刻彈，他會容許我想一想。可是我的臨場反應仍然必須非常好。因為他是演奏家，他不可能等我彈好幾次才彈對，我必須在一、兩分鐘內彈出他要的東西，做到他要求的演奏方法。而且，我必須做到他要求的演奏模式、詮釋、技術、靈感，在一、兩分鐘內全部要彈出來。其實這時技術已經不是重點了。技術不夠根本不可能跟他上課。可以想見那幾年我跟貝爾曼大師習琴的壓力有多大！

貝爾曼教我倒並不太指定練習什麼曲子，他真的是因材施教。通常我會跟他說比賽或音樂會要用到什麼曲子，我的技術不好他就講技術，音樂性不好他就講音樂。今天如果我要教學生，會傾向用他的方式去傳承。因為這社會上已經有很多老師在幫學生打基礎，不需要我再做同樣的教法。貝爾曼是非常沒耐心，失去耐性時講話很毒的人。我不會沒耐心，但會像他一樣要求嚴格。因為他是真正的藝術家，教我的時候已經六十多歲，沒耐心是可以理解的。跟他習琴是很難得、很美的經驗，讓我一生難忘，因為那一輩的大師都已經走了，那些大師了不起在於他們很真誠。現在的音樂家，比較缺乏那種真誠，因為時代和環境已經變了。

過去那時代的氛圍就是對音樂要真誠，那時的觀眾要求最好的音樂。現在的觀眾分心了，打扮、化妝、行銷、廣告樣樣重要，以前的觀眾沒這些分心的東西。但是我還是要堅持走我的路，我追求的不是虛名，我追求的是歷史定位。這不一定是靠活著時的名氣而達到，人走了之後才會有歷史定位出來。我追求的歷史定位很簡單，就是把我接觸過的大師的那些東西傳承下去。我要把那些東西流傳下去，一脈相承，我雖走了但那些東西還會留給後世。

這一脈，就是現在這社會看不到的東西，商業包裝做不到的東西，把藝術的本質留下來。我不排斥商業包裝，如果商業包裝能把這

些東西留傳下來當然好。但是在今天的世界，想達到這目的在操作技術上有難度。我要把這些好的東西留下來，我不能為商業包裝去做360度的改變，我辦不到，所以有難度，我常常必須想出折衷的辦法。

　　我的這種想法不見得是受貝爾曼的影響。是因為最近這十年整個世界改變得很厲害，以前我不會這樣想，但這十年我開始跟過去的世界有了比較，我一直要想應對的方式，很不容易。而且這世界不停地在變，我的應對方式也要隨時做調整。其實聽眾對這些改變也要有瞭解，才能對音樂的來龍去脈從不同的角度去看。分辨音樂的好壞應該採用這種態度，不能只看包裝行銷。我一直認為，可貴的是人要有自己的能力去鑑賞音樂，而不是跟著別人的意見走。一個好的東西能長時間留傳下來，就是經過了競爭經過了淘汰，才是讓演奏家讓聽眾都會進步的東西。聽眾能進步，演奏家就不可能退步。

　　俄國的文化曾經多麼輝煌，前一個世紀量產了多少的音樂家、作曲家，現在都沒了，只出了幾個人而已。德、奧也是一樣，出的越來越少了，雖有，但已不能跟前一個世紀比了，這世界已經變了。

如何學聽音樂

在今天的世界，學習聽音樂最快的方法是利用網路，尤其是YouTube。維基百科也可以查到背景資料，這都是過去沒有的。YouTube上的東西比較艱深，因為很多是正式演出的錄影，要有一定的水平才能夠體會。但是聽不懂也無妨，先去聽它，先去習慣古典音樂的律動感覺是什麼。聽不懂的地方是一定有的，就好像我聽流行歌曲也會碰到聽不懂的歌詞，我就會去查它瞭解它。

但是在網路上查資料不能只看一種，一定要交叉比對來確定它的正確性。尤其，越比較會越有心得，才會更瞭解。以前沒有網路，這些都辦不到，只能問老師，可是老師所知畢竟也有限度。現在瞭解音樂已經不是困難的事，要習慣查完背景資料再回去聽，聽了很多次就會懂了。更何況現在有那麼多版本可聽，可比較。這跟聽流行音樂一樣，聽多了不同的版本就能聽出不同之處。

從前沒那麼多資訊，只能聽老師說。選擇老師，寧願跟彈的不是最棒但是教的是對的老師。初學鋼琴到十幾歲是關鍵期。怎知老師教的對不對？忠於譜，這是最重要的。老師講的跟譜上寫的是不是一樣？要學會判斷譜上寫的、要表達的是什麼。學會看譜非常重要。只要學會看一點點譜，就已經會有幫助。從初學到中階，只要忠於譜就

八成錯不了。即使在我的層次，忠於譜還是很重要的，然後才能去説詮釋。忠於譜，加上讀資料，就能漸漸摸出作曲家的風格。

也有人説，很多時候作曲家在創作的當下可能是忽然有靈感，並不見得有非常特定的想法。有時反而作曲家會覺得某個演奏家的詮釋更把他的想法落實。如果百分之百忠於譜，不就不會有這樣惺惺相惜的狀況發生？

在我看來，那也是忠於譜。那是忠於譜之後再發展出來的東西，還是符合譜的。先是忠於譜了，然後在表達上加入一些微細的差別，就有加分的作用。比方説，該圓滑奏的彈成斷音，那就不是忠於譜，就不是作曲家要的詮釋。或者，該踩踏板卻不踩，或不照譜上踩，那就已經違背了作曲家要的聲音和詮釋。譜上説圓滑奏，不管用什麼方式去彈圓滑奏，那還是圓滑奏。在那圓滑奏裡是可以有變化的，那是一種微細的表情變化。同一個圓滑奏，用什麼方式去彈，每個人彈出來會不一樣。有的人會表情豐富，有的人是輕輕地彈，有的人會很深入地彈，有的人很規矩地彈，有的人略為自由但並不是搖擺不定地彈，這就是風格。風格很重要。在一定的風格裡還是有足夠的空間去做那些微細的表情變化，這跟詮釋沒有衝突。在學習階段，學會判斷詮釋對不對很重要。二十歲、三十歲、四十歲的不同感覺，詮釋會有

●與美國爵士鋼琴家的跨界演出。

變化。二十歲做不到四十歲的詮釋感覺，唯一能做到的是對曲子的判斷，看演奏家的詮釋對不對。年齡不到，人生經驗不到，無從學會四十歲的感覺。對演奏家和聆賞者，這道理是一樣的。

沒有感受是不可能喜歡音樂的。要學會找資料，學會看簡單的譜。不用看艱深的譜，先學會看簡單的譜。比方說小提琴，它都是拉單音旋律，譜很簡單。不要去看它的鋼琴伴奏譜，那個就複雜了。圓滑奏、斷音奏什麼的，都是小提琴最明顯常用的技巧。唱歌的譜也很簡單。找些歌譜來讀，看看美聲發聲法跟流行音樂的分別在哪裡。

不要一入門就去聽什麼馬勒交響曲，那當然難入門。也不要去聽整首三十分鐘的那種奏鳴曲。我建議先開始聽兩、三分鐘的曲子，第一年先聽三分鐘的曲子，第二年聽五分鐘的，第三年聽八分鐘的，這樣循序培養。至於選曲，可以先從標題音樂開始聽。組曲、三樂章的奏鳴曲什麼的都應該過了五、六年再聽，組曲也許應該等到七、八年才聽。至於交響曲，接觸音樂十年後再聽也沒關係。小提琴和歌曲都是單音旋律，很容易入門。鋼琴獨奏曲有很多三分鐘的，適合入門聽。很多人喜歡聽大聲的東西，開頭就聽交響曲。如果不是獨奏作品，應該從室內樂、管弦樂入門，最後才聽交響曲那麼大型的作品。聽到大型作品的時候還是要學會挑曲子，瞭解作曲家的分別。

　　學聽音樂不一定要是西洋古典音樂，中國音樂也可以。最簡單入門的，比如說從中國民謠、台灣民謠開始，那歌詞聽懂了就能入門。不要侷限於音樂風格，什麼巴哈、貝多芬的風格，在入門階段聽不懂的。甚至不用只聽純古典音樂，即使是流行音樂，如果使用古典音樂的樂器，比如說穿插了一段很美的小提琴在裡面，那也好。可以經由通俗的弦律導入，去欣賞古典樂器的美。聽交響樂、鋼琴協奏曲什麼的，那都是學聽音樂後期的事。標題音樂也有大型作品，那就不適合入門階段。標題音樂因為有背景故事，經由故事聽懂了音樂，對作曲家的瞭解就會產生定見，然後再去聽別的作曲家就能夠做比較了。這時就可以比較作曲家的差別，比較演奏家的差別。如果不懂作曲家的風格，演奏家把貝多芬彈成巴哈，你也聽不出分別！

　　有人開玩笑說：「世界上最無趣的是德國人彈蕭邦；聽到最奇怪的貝多芬，是法國人彈貝多芬。」俄國人彈什麼會聽起來怪？俄國人因為音樂發展得晚，巴哈、莫札特、貝多芬、蕭邦這些巨擘都已存在了，他們都好好學過，所以彈得不會離譜。然後他們又自己發展出比較近代的音樂。德國人因為音樂發展得早，貝多芬那些離他們很近很佔份量，變成貝多芬以後的東西他們就彈不好。法國人因為自成一格，音樂發展上跟德國走了兩種不同的極端。俄國人可能彈爵士樂會奇怪吧，因為那是很後期的音樂，對他們來說是簡單的東西可能反而彈不好。

　　西洋古典音樂裡最難彈的音樂是什麼？荀伯格絕對令人難忘。他的譜很難背，連背都背不下來，怎麼去詮釋他？他的曲子背譜難、詮釋難，欣賞也難。即使瞭解荀伯格的作曲理論基礎，仍然很難聽懂他，因為他沒有調性，很難解讀。而且即使理解了還得學著去喜歡他、習慣他。對於一般愛樂者，要怎麼樣學會欣賞荀伯格的音樂？我的建議只有一個：「諸法皆空」！！

　　荀伯格的地位是在於發明。可是他的發明太複雜了，操作有困難度，使用的功能太多，所以很難普及。他的音樂也是音樂，但那是天書，比古文還難啊！哈哈！即使對專業音樂家也是不容易，也是需要時間消化。孟德爾頌、韋伯、聖賞這些就比較容易，要彈好不會很難。舒伯特的曲子很感人，要彈好倒不是很容易。

　　除了技巧，在詮釋上也很難的作曲家有哪些？蕭邦的曲子在技術上和詮釋上都很難，不是每個人都彈得好的。莫札特要彈得好聽也不容易，因為他太像流行曲，要彈到讓人覺得有特殊之處不是易事。巴哈也很難彈。蕭邦不是每個人都會彈的，結論就這麼簡單。把他的曲子彈完辦得到，但是你有聽過兩個鋼琴家彈蕭邦聽起來一樣的嗎？普羅高菲夫、巴托克、柴可夫斯基的曲子，就可能好幾個鋼琴家彈得一模一樣，會狠準地敲琴鍵就可以。拉赫瑪尼諾夫就不同了，就比較難彈得一樣。

　　那麼，蕭邦的音樂到底特別在哪裡？為什麼詮釋上有這麼多不同？那是因為他可以很戲劇化，同時有悲傷有古典。他不像拉赫瑪尼諾夫那樣只有憂鬱和戲劇。蕭邦有時還有歡樂氣氛。他有很多東西比較古典不好拿捏。他的時代離現在比較遠，可是又沒有遠到像巴哈那個年代，一彈就知道是巴哈的風格。蕭邦剛好卡在中間，是在音樂時代上的過渡期，他卡在正中間。他不是離我們很近的年代，可是他又不是離我們很遠，遠到我們可以用另一個角度來彈也不會錯。所以很難拿捏這中間到底應該用什麼個性去彈他。

　　當然，也有可能因為蕭邦活得不夠久，所以沒法將他的風格真正定位在一個點。他的曲子都是在四十歲以前寫的，風格都很接近。如果他活到六、七十歲，後面跟前面的作品不一樣，會比較容易抓到他的風格。蕭邦是產量非常大的作曲家，莫札特也是量產作曲家，但他們都是集中在一個階段裡的風格，個性都還沒定性。如果他們都活久一點，風格一定會不一樣。所以有人說，莫札特彈得最好的是老人和小孩，因為老人到最後會變回小孩，老小老小嘛。而小孩沒什麼心理負擔，就是照彈嘛。莫札特只活到三十歲出頭就走了，他的作品都是二十多歲寫的。人超過三、四十歲會不一樣，就好像聽大人跟小孩彈琴是不同的。唯一不同的是三十多歲過世的舒伯特，他的作品會比較好彈。舒伯特是這幾個作曲家裡最窮最落魄的，他真的很窮。蕭邦其

實不窮，莫札特更是有錢。所以舒伯特的心境不同，他二十幾歲寫的東西就有人家五十幾歲的深度。聽他二十幾歲的作品就已經會很感動，因為他的窮和落魄都反應在曲子裡。莫札特是很有錢的音樂家。如果換算他的年收入，以當時奧地利的幣值換算到今天，他的年收入是一千多萬台幣。在維也納最高級的第一區的Stephen大教堂旁邊，他擁有整棟四、五層樓高的房產，經常在裡面宴請朋友開派對，生活很優裕。那棟樓現在是莫札特博物館。蕭邦在法國教很多有錢人彈琴，有很多王公貴族的金主，可以去西班牙的馬約卡島渡假什麼的，收入顯然也不低。孟德爾頌是本來就出生在有錢家庭，所以他的音樂裡不太有苦難。

這麼些年來，我比較喜歡彈的作曲家是哪些？這個很難定位。彈誰跟聽誰不一樣，是演出、是坐在音樂廳聽、還是彈給自己聽，都不一樣。我只能列出幾個比較喜歡的，並沒有排第一名最喜歡的。舒伯特、布拉姆斯、李斯特他們的一些作品都很好，拉赫瑪尼諾夫、普羅高菲夫也很好。這些作曲家的作品我也不是全部喜歡。我也不知道為什麼喜歡彈舒伯特，也可能過一段時間我又變了。從前我彈舒伯特和布拉姆斯沒有強烈的共鳴，但那是早期的我。現在我喜歡他們，這是2014年的我。

去維也納之前我不知道舒伯特，最多只認識貝多芬而已。那時候也不是特別喜歡彈貝多芬，但最近我喜歡了。其實在那個階段我接觸

到的只有貝多芬，也許有一點點的蕭邦，資源真的很少，根本談不上喜歡或不喜歡。那時候我最討厭彈巴哈，因為學二聲部、三聲部那些東西很難，彈不懂，必須做功課研究，還是不知道怎麼彈它，更甭說詮釋了。那時候我真的覺得彈巴哈好累。

十多歲去了維也納到二十多歲之間，我最喜歡的就是拉赫瑪尼諾夫的音樂了。因為我一個人在外面嘛。蕭邦的音樂也很棒，但我更感受到的是拉赫瑪尼諾夫。我第一次聽到他是十來歲時，在台灣的中廣電台聽到，是《帕格尼尼主題狂想曲》。後來十三歲聽到他的《第二號鋼琴協奏曲》，感覺怎麼會有那麼好聽的音樂！是怎麼寫的，我從來沒聽過！我叔叔大概不記得了，但我記得那時我在聽蕭邦的《第四號敘事曲》，是小調的，彈得我覺得很悲傷，但是蠻好聽的。那時我十三歲，剛去維也納，叔叔說你怎麼專挑這種音樂聽，太悲傷了。那時候我就已經很喜歡聽這類的音樂。聽拉赫瑪尼諾夫《第二號鋼琴協奏曲》的第二樂章，我就想：「怎麼會這麼好聽！這是怎麼寫的？」那時我不知道有個作曲家叫做拉赫瑪尼諾夫。我是先聽到那音樂那麼好聽，有人給我個錄音帶可是上面沒寫是什麼曲子，我不知道是誰寫的。後來我在別的地方聽到，才知道是拉赫瑪尼諾夫寫的。所以，我對古典音樂的認識也是這樣摸索而來的。我聽到好聽的東西也不知道那是什麼，只是覺得好聽，但是後來我學會去研究它、瞭解它。

二十多歲踏上國際演奏舞台，到四十多歲的今天這段時間，我彈了很多蕭邦。在這階段，蕭邦、李斯特都可以彈了。在這之前並不見得懂李斯特。而且，彈李斯特需要技術，某些作品還需要成熟度。以前年紀不夠就聽不出什麼叫做浪漫。

而巴哈呢，我現在越來越喜歡他了，我現在可以喜歡他，因為我懂得彈他了。以前不懂，彈他是在做功課，好像有本實用手冊，讀是為了知道怎麼使用。但現在彈巴哈我比較可以帶入我的個人風格和個人主義。有次碰到荀伯格的兒子，他跟我說，大家都說他父親的音樂簡直就完全是數字，但是跟巴哈比的話他父親也並沒那麼嚴重嘛。說得我忍不住哈哈大笑！真的，巴哈不是剛開始學就能懂的音樂。

彈不同的作曲家會受影響產生不同的心情嗎？做為演奏家，彈的時候不會去想那麼多，而是會完全投入。演奏家如果會有心情上的不同感覺，那就表示他已經在排斥這個作曲家了。就是純粹以個人來說，我也多半不會對作曲家有排斥，我只對不懂的東西才感覺比較難接受。

討論作曲家的差異性是非常非常有趣的事。室內樂、管弦樂我都可以討論作曲風格上的差異，如果是鋼琴曲我當然還可以討論技術上的差異。鋼琴可說是所有音樂最基礎的樂器，不少管弦樂的作曲家開頭也是

用鋼琴寫，然後配器進去，表演時則用另外的樂器演奏。我無從懂得每個樂器的技術，但我懂得作曲家是用什麼方式寫曲，這是用聽就可以聽得出來的。唸書時要學理論作曲，雖然沒法學到作曲家那麼精通，但要學到可以分析作品。要學會分析作品就已經很難了。很多作品已經寫到巔峰，現代作曲家要超越那些前輩很難了。以鋼琴技巧來說，我認為早在李斯特已達到巔峰了。在純技術方面，李斯特已是巔峰。以樂曲創作的寫作和配器技術來說，史特拉汶斯基是一個代表性人物。理論方面當然荀伯格是很棒的。史特拉汶斯基、馬勒、拉威爾在作曲上都已達到巔峰，他們出生的年代都已離我們一百多年了，很不容易超越。所以現代作曲家要在純古典音樂上求得一席之地很難。

西方古典音樂的世界實在寬廣，看來我得要另外出專書才能好好跟樂迷們分享我的看法呢！

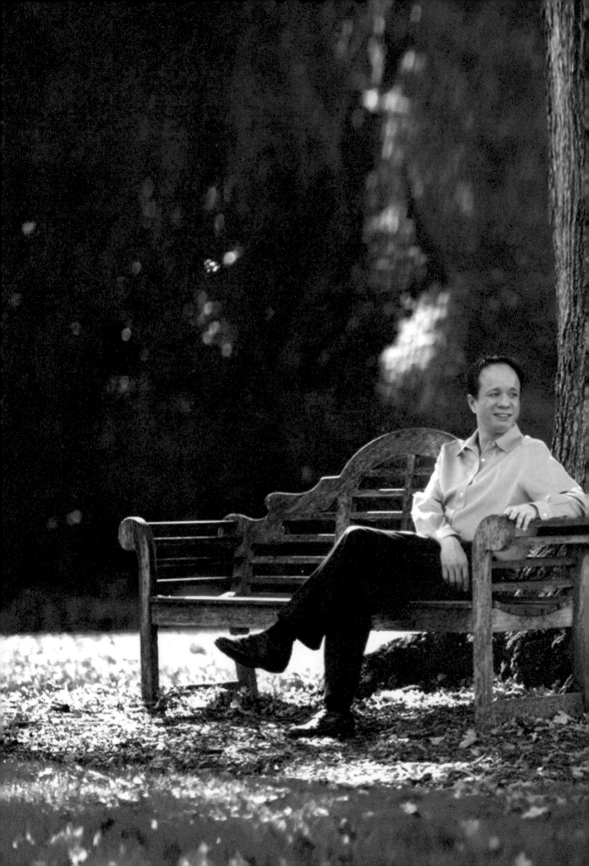

James Chou 旧愁

藝術家的社會使命

　　做為藝術家，我有很深的社會使命感。2005年我與高雄市立國樂團，在高雄首演以地標愛河為主題的《愛河鋼琴協奏曲》。在全台幾大城市巡演後，我認為這是很好的用來跨向國際的音樂平台。經過我多方努力，不但把他們帶進了美國紐約的林肯中心，然後還到了澳洲的雪梨、墨爾本這些城市。在雪梨是在著名的歌劇院演出，後來我也帶了這部作品和香港的樂團在香港文化中心首演。帶高雄市國樂團出去，帶這套協奏曲出去，一切從無到有，從開頭接洽到條件談判都是我一手包辦。這些世界級的音樂廳不是誰都可以去演出的，他們不知道高雄市立國樂團，但是都有我在那裡演奏的紀錄，所以是用我的名義去接洽，演出條件這些都是我義務幫忙。其實當時我沒有必要去做這些，我自己的演奏行程相當忙碌，但是我很高興能促成這個活動。在我的促成下，我很欣慰談到最後可以去那麼多地方表演，得到很大的迴響，在每個地方賣票都滿座。很多老外沒有來過台灣，聽到這套作品也受到感動。尤其碰到那種三十幾年沒回台灣的老僑民，都是掉著眼淚回家。在我的印象裡，這大概是第一個出自台灣的華人大型作品，得以在紐約林肯中心、雪梨歌劇院、香港文化中心演出，應該都是第一次發生的事情。

　　參與這套作品的誕生的好處是作曲家健在，所以在參與度上特別讓人興奮。後來他也授權我為唯一可以將之改編為獨奏版的人。我也確實把它改編了鋼琴獨奏版，並且在高雄首演，然後也是巡迴全台演出。2014年十一月的《高雄氣爆感恩音樂會》，我在香港大會堂首演了這獨奏版。2012年在苗栗和台北國家音樂廳我參與首演的客家史詩《寒夜三部曲》，未來我也會循《愛河》的模式帶出國巡演。不過這要看適當的時機，適當的機會，還需要經費，籌措經費也要需要運氣。總之，有新的作品我都希望能以這樣的模式帶出國去。

　　另外，我也公開在台灣徵求新創作。2007年時我公開甄選新作品，有很多優秀的作曲家送曲子進來，留學海外的作曲家也有。後來我選中《福爾摩沙敘事曲》，在台北國家音樂廳以及中、南部巡演的音樂會公開演奏。因為我希望植入台灣的元素，那首作品有原住民也有客家的元素在裡面，所以叫做「敘事曲」。這首作品我也會在適當時機、適當的場合帶到海外去。

　　2010年十二月的「大台南國際室內音樂節」，我是藝術總監。那時我花了非常多時間，大概有半年多的時間徹夜聯絡各國音樂家。因為是在台灣南部的台南縣舉辦，那些歐洲音樂家都不知道那個城市、那個場地，他們都從來沒到過台灣。所以我是用個人的訴求出發，邀請他們一起來支持我的故鄉，在這樣的地方希望引起群聚效

應。確實當時是吸引了很多觀眾來看。我邀請了德累斯頓國家管弦樂團(Staatskapelle Dresden)的大提琴首席。這是世界上已知最老的管弦樂團，這位首席從德國帶了一把德意志銀行的大提琴來，價值好幾億台幣的琴。中提琴是巴黎歌劇院樂團的首席。另外還有西班牙一個室內樂團的音樂總監，英國一個交響樂團的首席，全部都是歐洲各大樂團的，他們都是賣我的面子來的。那時我們經費拮据，只靠台南縣政府贊助，甚至沒有牽動到台南市政府。但是這些音樂家都很好，他們來了都盡心傳授，幾乎義務地教大師班，讓包括南藝大等學校甄選出來最好的學生接受指導。要知道，如果去歐洲接受他們這樣等級的指導，每個人至少要花幾十萬台幣。所以那次的群聚效應非常大。那時還讓一個年輕的室內樂四重奏團，接受指導之外並跟大師們同台表演，讓學生感到非常大的榮耀。當然這些學生也有另外跟我同台演出。我的用意是，大師們母雞帶小雞的效應很重要。當我自己年輕的時候，很需要人家去鼓勵、去提拔、去肯定。跟大師一同站在舞台上，對年輕藝術家來講，太重要太重要了。我最高興的是，這幾位與我久未見面的音樂家只靠電郵邀請，他們就來了。大家在台南密集練習幾天，我們的曲目包括所有重奏，從鋼琴三重奏到五重奏，每一個代表作品我們都演。請到這些不同國家的大師來表演，印證了一件事：音樂廳不是重點。在台南縣哪有什麼好的音樂廳？但是我知道他們會來。為什麼呢？因為這些在歐洲的大師們演出的場地都是一、兩

百年，有的兩、三百年舊了，甚至連教堂我們也經常去演奏，我們是為藝術表演，不是為硬體設備表演。音樂會前的文宣，音樂廳的硬體設備，這些並不能真正吸引這些大師無條件地來這裡表演。在歐洲，以他們的等級，這些真正真正能被稱做大師的，他們追求的是音樂藝術，他們不是追求那種附加利益或外在利益。

這個音樂節辦得很成功，可是後來台南縣市合併了，政策改變，就無法繼續辦下去了。當初辦這個活動，這麼多大師來，經費其實很有限，可是所有想要的結果都做到了。所以很多事不是多少經費的問題，很多事情靠熱情也能辦到。熱情是最重要的，再來就是整個眼界的高度，籌辦者的視野跟高度。要做好一件事情，這些是最基本存在條件，不能缺少。沒有熱情和視野，到經費不夠或說一定要什麼樣的市場條件，就會做不下去，或是有了理由不做下去。我帶高雄市國樂團到海外去，這純脆是文化外交，這不可能有什麼市場考量。我甄選新曲子讓作曲家有機會發表他們的作品，演奏《福爾摩沙敘事曲》這種連聽都沒聽過的作品，這也沒有市場考量。我為什麼要演奏這種連聽都沒聽過，自己國人創作的東西？我這麼做不可能有市場考量，這完全是給藝術家們機會，給年輕人機會，這樣藝術才有辦法延續下來。其實，我認為，市場也是這樣存在的。沒有延續就等於沒市場，不開路的話市場就會真的斷了。

　　我為什麼做這些事？為什麼肯把獨自辛苦打拚出來的地位無條件地分享出去？我也不知道。可是我願意，因為我看到一種樂趣。重點是，我的快樂不是建立在我個人身上。因為我的快樂建立在台灣這個群體上。台灣真正需要的是跨出去，需要在文化上的認同，而不是做進口內銷。其實台灣真的不用做內銷。要做內銷的話，中國大陸的條件比台灣強了千倍萬倍。他們二、三縣城市隨便一個音樂廳都很漂亮很大，什麼都是新的，經費也比這裡多。所有商業內銷都是去大陸，不會跑到台灣來。那我為什麼做這些事呢？因為台灣必須把屬於台灣的文化推展出去。可是這首先要得到台灣自己在地的人民的認同。帶台灣的文化走出去，得到外面的認同，再帶回來的反饋，給台灣人有更大的信心，知道這是我們自己「台灣製造MIT」的國貨。我的作法是要讓外國人認同台灣，然後他們來支持台灣。就像那次那麼拮据的經費，大師們願意來台灣這個沒到過的地方。他們來，看到台灣的文化。音樂會完了帶他們去逛夜市，他們從沒看過，那是台灣的另一種文化，他們接觸到了台灣的各種不同層面。他們也見識到台灣的音樂教育，從小學生到大學生的音樂教育，讓他們知道了台灣的音樂環境，看到台灣怎麼樣培養音樂人才。我的快樂建立在這裡，我覺得我做了一件讓台灣跨入另一個層面的事。

　　就像2015年新春，美國比佛利山莊的安能伯格演藝中心，因為我帶去的慶祝中國新年音樂會，上了洛杉磯時報的頭版。這是真正

的頭版首頁，不是一般的藝文版。報導說經由這場音樂會，安能伯格演藝中心改變了洛杉磯的主流社會與華人社區之間的文化氛圍。聽說這篇報導讓安能伯格演藝中心的主管們樂翻天了，因為這正是他們想要達到的目標。以安能伯格這麼年輕，才一歲的音樂廳，就被洛杉磯時報這麼大的報紙放在頭版報導，我不知道別的藝文單位有沒有做到過。最讓我興奮的是幫助主流與華人社區建立了特殊的關係。這個特殊關係是由台灣的音樂家們，MIT的，飛到那邊去幫他們建立起來的。這也讓我看到了另一個層面，是給台灣的年輕人機會。不只是西樂，我也給中樂機會，讓他們在那裡表演，讓他們走上國際舞台。那場演出的每個樂手回到台灣後，他們的臉書首頁全是放那裡的照片。可見這有多大的份量。這場演出連美國的「有線新聞網CNN」都做了好幾篇報導。CNN怎麼會要採訪我一個「台灣製造MIT」的藝術家呢？CNN怎麼會登了所有這次演出藝術家的照片呢？這是上真正美國的CNN，不是亞洲的CNN。英文並不是我的第二語言，但我是從頭到尾用英文接受專訪，不像在亞洲的CNN可以講中文。事後我還收到CNN專訪那位記者的電郵，說他有多感動。他說我是所有他訪問過的藝術家裡，讓他震撼最大的。他對於我這樣一個來自台灣的藝術家這樣肯定，我實在受寵若驚。以美國CNN在新聞界的權勢，他要訪問任何藝術家，要訪問帕瓦羅蒂這種頂尖藝術家都是輕而易舉的事。所以，我為什麼快樂？我的快樂就建立在這裡。我做了跟其他藝術家不一樣的事，這是我

自己的音樂表演以外的一種印記。不是鋼琴演出的印記，是我自己人生路留下的一個印記。

　　文化交流的力量是非常大的。我帶這些年輕藝術家去演出，洛杉磯愛樂交響樂團的行政總監，洛杉磯市長和副市長，比佛利山莊市長，南加大校長，一些好萊塢大導演那天都到場。獨家贊助音樂會的梵克雅寶(Van Cleef & Arpel)，是世界頂級的珠寶商，總裁特地從法國飛去出席。瓦莉絲安能伯格女士(Wallis Annenberg)本人出席不說，當晚每桌美金二萬五千元的晚宴，她自己就買了三桌。她知道這些藝術家是遠從小島台灣飛來演出的，還跟我說她聽得很興奮。當地最大的華人銀行也傾力支持，大老板親自出席捧場。演出完回到台灣，我累病了，整個農曆年假是癱在床上過的，可是這犧牲太值得了。這就是我說的社會責任、社會使命，把台灣帶上國際舞台。我只是個小小的音樂家，做這些都只能憑我個人的力量。如果企業能帶頭做，那力量要大上千百倍。

　　順帶要提到我對家鄉的愛。2014年七月我在美國最大的露天劇場，南加州的好萊塢碗演出《高山青》和《黃河鋼琴協奏曲》。這曲目是我開出去的。美國一級樂團，全美五大交響樂團之一的洛杉磯愛樂交響樂團演奏《高山青》和《黃河鋼琴協奏曲》都是第一次。不只

在場的華裔、亞裔觀眾感動。最打動我的是，洛杉磯愛樂裡好幾個中國樂手說他們眼淚都掉下來。他們在團裡一、二十年，沒想到有一天可以演奏《黃河》，沒想到有一天可以演奏自己國家的作品。在海外待了二、三十年，想都沒想過會有這一天，而且還是在好萊塢碗這樣的主場演出。好萊塢碗這百年的場地，從搖滾的披頭四到古典的海飛茲(Jascha Heifetz)，全世界有名的藝術家都在那裡演出過。

在安能伯格演藝中心的演出，在節目單上我特地寫了是有編曲家鼎力相助，讓這些幾千年的中華傳統樂曲能加進鋼琴演出。這次現場觀眾聽得很興奮，起立鼓掌喊bravo之聲不絕，讓他們對中國的傳統音樂文化和樂器有更多認識。以前他們哪知道什麼琵琶，什麼高胡、二胡。音樂會前一天我們做慈善演出，來了五所學校的學童，他們說竟然這種中國音樂可以鎮住那些五到七歲的小孩，居然坐得住。他們說以前做過幾次這種活動，那些十九、二十歲的都坐不住，非常吵鬧。這次來的五百個小孩聽得全神貫注，還說要把我帶回家去，要我跟他們一起坐校車回家。這是他們要求啦，我當然不能跟他們回家，否則我下一場就要開天窗了。

這次音樂會讓美國這些主流社會人士見識到幾千年的中華文化，在中國新年的時候讓大家瞭解、感受這種中國文化。我想下一階段

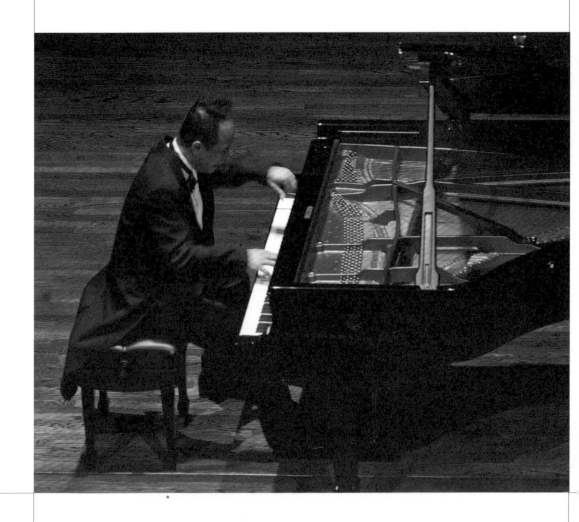

我也同樣可以把西方文化帶到華人社區，幫助他們對古典音樂有更多認識。這是一樣的道理嘛。這就是為什麼要推行東西文化交流，east meets west的意義在此。我帶這些年輕的後進在國際上有能見度，我讓台灣的樂團在國際上有能見度。場租這些沒花到台灣政府一毛錢，我是以市場機制尋求國外單位的合作，在雪梨歌劇院演出就是個例子，這次安能伯格演藝中心的演出也是同樣模式。

東方人其實有個弱點，東方人很奇怪的，對自己的傳統文化或樂器反而不是那麼重視。我們華人受西方文化的影響太深太深了。這次我創立了國樂加鋼琴的「天籟之音」重奏團"L'Ensemble du Ciel"，帶出國去也印證了，回過頭來讓自己知道原來我們東方文化在西方是多麼被重視。我們已經被西方的罐頭文化影響太深了。

不過，西方確實還有很多值得發掘的文化，我們東方這邊還沒有接觸到，還不知道。這兩年我首演拉赫瑪尼諾夫的《三首夜曲》，從台灣到美國最後到香港，香港電台全程錄音。他們說幾十年來錄了那麼多場音樂會，總是錄同樣的東西。彈那《三首夜曲》的時候，他們覺得這是多少年難得錄到的曲子，讓他們對聽眾有不一樣的交代。不只是電台這樣說，香港文康署也表達同樣的意見。所以未來我會再首演一些東西，一些我挖掘出來的大作曲家不為人知的曲子，是從他們的後代那裡拿到的曲譜，相當珍貴。這些曲子不僅在亞洲，應該是會巡迴全世界首演。

　　我在做的這些是我認為該負的社會責任。這應該是政府、企業界要做的事，我們藝術家只是演出者的角色，我們的力量太小沒法做那麼大的事。我做這些最大的目的是拋磚引玉，希望帶動政府和企業界更多投入做這些事。政府和企業有各方面的資源，包括人力資源，尤其現在海峽兩岸都有文化部，都可以做這些事，只看怎麼做、做多少而已。我非常感歎音樂家的力量太小太小。我們是個體戶，連自己的飯碗都顧不了。靠表演來撐飯碗已經不容易，更不用講社會責任這一塊了。我已經盡一己之力在適當的時間跟條件下做這些事，而且我在海外做的時候還有很多時候是靠外國人幫忙。我們有文化部，希望文化部能發揮功用幫助藝術家去做這些事。

　　是不是台灣政府的概念還是比較傾向於內銷，傾向於引進金髮藍眼的東西而忽視了外銷MIT的本土創作呢？現在強調文創，我認為只做內銷是缺乏創意的。內銷不需要文化部、文化局來做，一般進口貿易商做就行了，因為那是買賣嘛。引進外國藝術家來表演，有市場機制，有足夠的觀眾群，有好的售票網，就做成了，並不需要什麼創意。我非常期待政府和企業超越我們個體戶，有比我們高的視野，來做領頭的力量。

　　藝術家們在海外表演時，真的很高興看到駐外單位的代表出現，期盼看到自己政府、自己人的鼓勵。對於政府的角色，我盼望政府文

化單位多聽藝術家和人民的心聲。在藝術文化上多聽多觀察是很重要的。看看真正的藝術家在做些什麼，看看他們的熱情放在什麼東西上。比如說我，在海外幾十年，肯定我跟西方主流的接觸不會少於台灣政府。我會知道西方藝術主流的想法是什麼，重視的是什麼。現在台灣有這麼好的經濟基礎了，應該多重視藝術發展。藝術是什麼？基本價值何在？藝術是最好的溝通工具，是無國界的語言。不管是跨兩岸或是與國際間的交流，再也沒有這麼合適的工具了。為什麼不善加利用這麼好的工具呢？

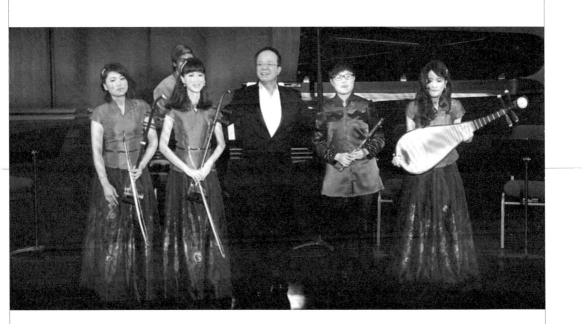

大事紀

197~年　6歲第一次參賽即以貝多芬《悲愴奏鳴曲》奪得鋼琴比賽大獎
　　　　13歲時雖不足齡，仍獲維也納市立音樂學院破格錄取為大學部
　　　　正式生
　　　　以第一名特優畢業於維也納市立音樂學院
　　　　取得德國國立漢諾威音樂學院最高獨奏家文憑

1984年　贏得義大利拉赫瑪尼諾夫(Rachmaninoff)國際鋼琴大賽獎
　　　　獲邀在著名的維也納大演奏廳與交響樂團演出

1985年　贏得西班牙巴塞隆納國際鋼琴大賽之最高榮譽貝多芬
　　　　(Beethoven)獎

1986年　贏得維也納國際鋼琴大賽第一名

1987年　贏得義大利史特瑞沙(Stresa)國際鋼琴大賽第一名
　　　　榮獲台灣政府頒發的「最佳海外優秀青年獎」

1988年　贏得義大利第20屆貝里尼(Bellini)國際鋼琴大賽金牌

1990年　贏得義大利羅馬國際鋼琴大賽冠軍
　　　　與波蘭國家交響樂團演出，並接受波蘭前總理賈魯賽斯基親自
　　　　召見頒獎

1991年　榮獲國際薩爾茲堡藝術節頒贈「最佳音樂貢獻獎」
　　　　贏得美國Gina Bachauer國際鋼琴大賽獎

1992年 榮獲法國A. Roussel獎

贏得以色列魯賓斯坦(Rubinstein)國際鋼琴大賽獎，並接受前以色列總理拉賓親自召見頒獎

受邀回台灣在政府介壽館音樂會演出

1993年 與國際KKM奧地利唱片公司簽署錄音合約，於歐洲各國發行個人專輯

1994年 擔任羅馬尼亞Moldova Iasi & Tirgu Mures愛樂管弦樂團首席獨奏家

擔任莫斯科國立交響樂團巡迴亞洲表演的獨奏家，並於香港音樂節演出

1995年 在北德國的Schleswig-Holstein音樂節演出

在奧地利為來自四十多國的所有聯合國大使演出

1996年 在維也納春季藝術節演出，並為瑞士國家廣播電台錄音

1997年 擔任獨奏家與布拉格交響樂團在亞洲巡迴演出

與NAXOS國際唱片集團簽訂錄音合約

1998年 擔任台北市立交響樂團巡迴東南亞演出的獨奏家

1999年 受邀在土耳其建國75周年連串慶典期間與土耳其國家交響樂團巡迴演出

1999年　榮獲中國時報娛樂週報年度評選為「最用功音樂家」

2000年　為NAXOS錄製全球發行的《愛之憂傷 – 拉赫瑪尼諾夫鋼琴改
　　　　編全集》演奏專輯

　　　　榮獲中時娛樂週報的「台灣最佳表演藝術獎 」

2002年　榮獲台南市第七位「榮譽市民」獎

2003年　為金革唱片錄製《鋼琴的四個表情》個人專輯

　　　　榮獲台灣國際扶輪社頒贈「最佳成就獎」

2004年　在美國紐約卡內基音樂廳、華府甘迺迪表演藝術中心、澳洲、
　　　　香港、台灣等地專場獨奏並與樂團巡迴演出

　　　　《鋼琴的四個表情》贏得第十五屆金曲獎的「最佳古典演奏專
　　　　輯」及「最佳個人演奏」雙冠王獎項

　　　　獲選為台灣「十大傑出青年」

2005年　榮獲台灣政府頒發「最有潛力人物獎」

　　　　與高雄市立國樂團合作首演《愛河鋼琴協奏曲》，創下鋼琴與
　　　　傳統國樂團合作模式

　　　　帶領高雄市立國樂團出國巡演《愛河鋼琴協奏曲》，在大北美
　　　　地區的紐約林肯中心等主要音樂廳演出

2006年　成為第一位在美國加州最具代表性之迪士尼音樂廳舉辦個人專
　　　　場演奏會的華人鋼琴家

2006年　在澳洲雪梨歌劇院、墨爾本及布里斯本做文化交流巡迴演出，
　　　　並國際首演代表台灣的新創作《愛河鋼琴協奏曲》
　　　　在香港文化中心與當地中樂團首演《愛河鋼琴協奏曲》

2007年　榮獲美國洛杉磯郡長安東諾維奇親自頒贈獎狀表揚出眾的演奏
　　　　技巧
　　　　發行與交響樂團合作的個人新專輯《記憶的映畫》
　　　　公開甄選新創作曲，首演《福爾摩沙敘事曲》

2008年　展開一系列紀念音樂家蕭邦兩百週年冥誕(2010年)之演奏會，
　　　　以三年期間(2008-2010年)在美洲、歐洲及亞太地區各大城演出
　　　　蕭邦的獨奏及鋼琴協奏曲

2009年　成為第一位台灣出生之鋼琴家在香港及中國大陸成功演出
　　　　《黃河鋼琴協奏曲》，獲當地多位樂評家讚譽為有史以來對該
　　　　曲詮釋最好的演奏

2010年　成為唯一受中國官方邀請於上海世博開幕式演出的台灣鋼琴
　　　　家，與中國樂團在上海東方藝術中心演出《黃河鋼琴協奏曲》
　　　　舉辦「大台南國際室內音樂節」並擔任藝術總監，邀請歐洲各
　　　　大樂團首席來台，獲德意志銀行德國總行贊助演出所用價值數
　　　　億元台幣之大提琴，演出曲目從鋼琴三重奏涵蓋至五重奏
　　　　為年輕音樂家舉辦講座，並讓其與音樂節大師們同台演出

2011年　曾是首位在美國洛杉磯迪士尼音樂廳專場演出的華人鋼琴家，
　　　　再度在該音樂廳舉辦專場獨奏會
　　　　在美國舊金山最負盛名的戴維斯交響音樂廳舉辦專場獨奏會

2012年　與多個美國職業交響樂團合作演出，曲目包含電影《似曾相識》
　　　　選為配樂的拉赫瑪尼諾夫《帕格尼尼主題狂想曲》，該片女主
　　　　角珍西摩爾親臨欣賞該場演出
　　　　受邀在美國加州唯一的一場紀念作曲家Marvin Hamlisch之音樂
　　　　會演出
　　　　（Marvin Hamlisch是為芭芭拉史翠珊寫過許多歌曲之著名作曲家）
　　　　在台灣首演以客家史詩為主題的大製作《寒夜》鋼琴協奏曲

2013年　成為第一位在全亞洲公開演奏拉赫瑪尼諾夫《三首夜曲》的鋼
　　　　琴家
　　　　在美國南加州著名的Segerstrom音樂廳舉辦專場獨奏會，並成
　　　　為第一位在加州公開演奏拉赫瑪尼諾夫《三首夜曲》的鋼琴家
　　　　再度榮獲美國洛杉磯郡長安東諾維奇親自頒贈獎狀表揚

2014年　在美國北加州新開的著名Bing音樂廳與交響樂團演出《黃河鋼
　　　　琴協奏曲》
　　　　為北京國際電影節開幕式演出，是唯一受邀的演奏家
　　　　受邀為美國比佛利山莊全新的安能伯格(Annenberg)表演藝術
　　　　中心開琴，是該中心開幕季首位專場獨奏的鋼琴家，為該中心
　　　　創下音樂會四個月前票房售罄的紀錄，加場演出亦告售罄

2014年　與美國著名爵士鋼琴家David Benoit合作演出跨界雙鋼琴音樂
　　　　會在美國最大的戶外演出場地，洛杉磯近兩萬座位的好萊塢
　　　　(Hollywood Bowl)，與洛杉磯愛樂交響樂團演出《黃河鋼琴
　　　　協奏曲》，是該樂團首次演出該曲
　　　　在香港大會堂舉辦高雄氣爆感恩音樂會，演奏親自改編為鋼
　　　　琴獨奏曲的《愛河》，且是首位在香港演奏拉赫瑪尼諾夫
　　　　《三首夜曲》的鋼琴家

2015年　創立「天籟之音」"L'Ensemble du Ciel"重奏團並擔任藝術總
　　　　監，是融合鋼琴與傳統中國樂器的創新組合
　　　　受邀前往美國比佛利山莊的安能伯格表演藝術中心，帶領
　　　　「天籟之音」以及其他大中華地區音樂家，為該中心的年度募
　　　　款音樂會演出，受到美國的有線新聞網CNN專訪
　　　　受邀以藝術總監身份帶領「天籟之音」重奏團在2016、2017年
　　　　參加中東、歐洲的藝術節演出
　　　　受到比佛利山莊市長頒獎表揚對推展中西文化交流的貢獻
　　　　在北京國家大劇院與樂團合作演出
　　　　為大中華地區兩百集的電視連續劇擔任鋼琴配樂演奏
　　　　唯一與美國一級樂團的太平洋交響樂團在一萬六千座位的
　　　　Verizon Wireless Amphitheatre演出協奏曲的華人獨奏家

人文使者
Concert Pianist
鋼琴演奏家陳瑞斌

書　　　名　人文使者—鋼琴演奏家陳瑞斌
作　　　者　陳瑞斌・姜漪萍
發 行 人　程顯灝
總 編 輯　盧美娜
出 版 總 監　林蔚穎
校 對 編 輯　唐語彣
美　　　編　王佳莉
行 銷 企 劃　薛文琳、林天奇

出 版 者　四塊玉文創有限公司
總 代 理　三友圖書有限公司
地　　　址　106 臺北市安和路2段213號4樓
電　　　話　(02) 2377-4155
傳　　　真　(02) 2377-4355
E - m a i l　service@sanyau.com.tw
郵 政 劃 撥　05844889　三友圖書有限公司

總 經 銷　大和書報圖書有限公司
地　　　址　新北市新莊區五工路五路2號
電　　　話　(02) 8990-2588
傳　　　真　(02) 2299-7900

國家圖書館出版品預行編目資料(CIP)

人文使者：鋼琴演奏家 陳瑞斌 / 陳瑞斌・
姜漪萍 作.
-- 初版. -- 臺北市：四塊玉文創. 2015. 05
面; 公分

ISBN 978-986-5661-33-5 （平裝）
1. 陳瑞斌 2. 音樂家 3. 臺灣傳記

910.9933　　　　　　　　　104006540

初　　　版　2015年5月
定　　　價　新台幣 350 元
I S B N　978-986-5661-33-5